오늘을 특별하게

오일파스텔

감성을 담은 오일파스텔
아트 드로잉북

오일파스텔

오늘을 특별하게

NIA 송지현 지음

감성을 담은 오일파스텔
아트 드로잉북

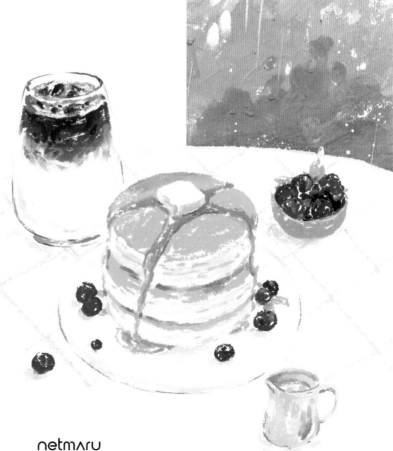

netmaru

프롤로그
Prologue

오일파스텔의 매력에 푹 빠져 그림을 그린 지
벌써 8년의 시간이 쌓였습니다.
그동안 스타일이나 주제가 다양하게 바뀌었지만
늘 그림을 그리는 대상들에게 사랑을 듬뿍 담아왔기에
한 가지 재료를 사용해도 권태로움 없이 즐겁게 그릴 수 있었어요.

다양한 주제로 그림을 그리며 쌓아왔던 저만의 노하우를 담아
이번 책은 튜토리얼과 컬러링북의 형식으로 만들어 보았습니다.
초보자분들도 스케치의 어려움 없이
즐거운 취미 생활로 그림을 접하실 수 있도록
밑그림이 있는 컬러링 페이지가 담겨있고
주제별로 나뉜 기본 개념들과 유용한 기법들,
단계별 그림 예제를 통해 스스로 자신만의 그림을
연습해 볼 수 있는 튜토리얼 페이지를 만들었습니다.

이 책을 펼친 여러분은 그림을, 오일파스텔을
좋아하시는 분들일 거라 생각해요.
내가 좋아하는 것을 알고 일상에서 그 시간을 즐길 수 있다는 건
분명 소소하지만 특별한 행복이지요.
그리는 대상을 사랑을 담아 바라보는 동안
여러분의 도화지도, 마음도 행복으로 물들 거예요.
저와 함께 오일파스텔 그림을 그리면서
여러분이 행복하셨으면 좋겠습니다.

NIA

목차
Contents

꽃

풍성한 꽃다발

40

화사한 꽃리스

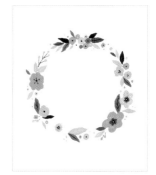

42

사랑스러운 꽃패턴

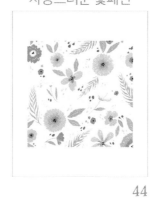

44

향기나는 보랏빛 화병

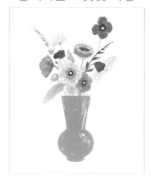

46

화분 가득한 나무 선반

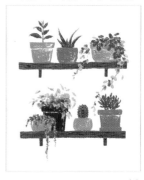

48

풍경

따뜻한 들판의 풍경

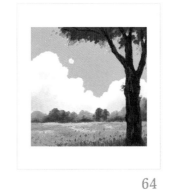

64

반짝이는 도시 풍경

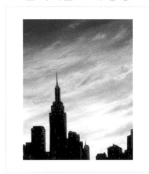

66

차분한 비 오는 날의 풍경

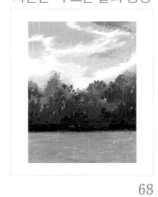

68

몽환적인 바다 풍경

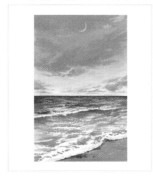

70

신비로운 호수 풍경

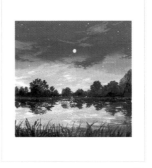

72

고요한 창문 풍경

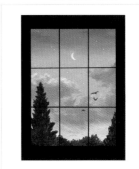

74

디저트

봄을 닮은 딸기 케이크

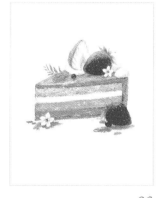

96

달콤한 도넛 파티

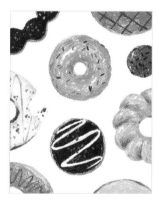

98

여름 한가득 과일 접시

100

나른한 오후의 브런치 테이블

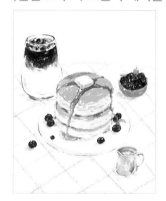

102

재료 소개
Ingredient

오일파스텔을 그릴 때 어떤 재료가 필요할까요?
하나씩 차근차근 같이 준비해 볼까요!

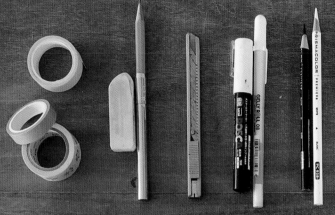
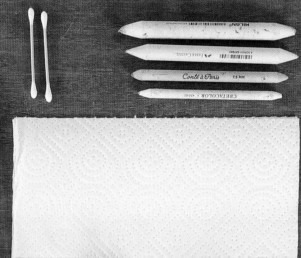

오일파스텔

크레용과 파스텔의 중간 정도의 질감을 가지고 있습니다. 부드럽게 발리는 질감과 선명한 색감이 특징입니다. 그림을 그리기 위해 여러 도구들을 준비하지 않아도, 종이만 있다면 멋진 그림들을 손쉽게 그릴 수 있는 좋은 미술재료입니다. 제조사에 따라 강도, 색상, 발림성 등의 차이가 있습니다. 컬러링 파트에 사용한 제품은 '문교 소프트 오일파스텔 72색'입니다. 튜토리얼 파트에서는 더 다양한 색감으로 예제를 보여드리기 위해 '문교 소프트 오일파스텔 120색'을 사용하였습니다.

종이

가벼운 오일파스텔 드로잉을 할 때는 얇은 A4용지도 충분히 활용할 수 있지만, 블렌딩 기법으로 그림을 그릴 때는 마찰에도 튼튼히 버틸 수 있는 두께감이 있는 종이를 추천합니다. 튜토리얼 파트에서 예제를 그릴 때 사용한 종이는 220g의 켄트지입니다.

마스킹테이프

종이 외곽에 액자처럼 프레임을 주고 싶을 때 주로 사용합니다. 접착력이 강한 마스킹테이프는 바로 붙이게 되면 종이가 찢어질 수 있으니 손이나 책상에 여러 번 붙여 접착력을 약하게 만든 다음에 사용하세요.

연필과 지우개

정확한 형태나 구도를 잡을 때 연필과 지우개를 사용하여, 스케치 작업을 진행합니다. 초보자분들은 수정이 가능한 연필로 스케치하는 방법을 추천합니다. 연필로 스케치를 했을 경우에는 지우개로 지운 다음 채색해야 흑연으로 오일파스텔이 번지지 않습니다. 스케치 용으로는 2B 연필이 강도와 진하기가 적당합니다. 딱딱한 지우개보다 부드러운 지우개를 추천합니다.

커터칼

뭉툭해진 오일파스텔로는 섬세한 선을 그리기 힘들어요. 오일파스텔 끝을 자르는 용도로 문구용 칼을 준비해 주세요.

화이트펜&마카

하이라이트를 그릴 때 사용하는 화이트는 색연필보다 선명하게 발색되는 펜이나 마카를 사용합니다. 젤리롤 화이트 펜과 포스카 화이트 마카를 추천합니다. 아크릴 화이트 물감과 세필 붓이 있다면 같은 효과를 낼 수 있고 수정액이나 다른 브랜드의 화이트 펜으로 대체할 수 있습니다.

색연필

세밀한 표현이 어려운 오일파스텔을 보완하기 위해 유성 색연필을 사용합니다. 책에서 사용한 색연필은 프리즈마 제품으로 오일파스텔 그림 위에 발색이 잘 됩니다. 주로 흰색은 스크래치 기법으로, 검은색은 섬세한 실루엣 표현으로 사용합니다.

면봉

찰필과 같은 역할을 하는 블렌딩 도구로 사용할 수 있습니다. 면봉은 끝이 둥글기 때문에 섬세한 묘사보다는 좁은 면을 부드럽게 블렌딩하기 알맞습니다. 찰필과 달리 일회용으로 사용하니 넉넉하게 준비해 주세요.

찰필

찰필은 종이를 압축해서 만든 도구로 연필, 파스텔, 콘테 등 건식 드로잉을 할 때 사용합니다. 부드럽게 문질러 색을 고르게 펴주거나 앞부분으로 세밀한 묘사를 할 수 있습니다. 그림을 그리고 묻어 있는 오일파스텔은 사포에 갈아주거나 칼로 연필을 깎듯이 깎아주면 됩니다.

키친타월

오일파스텔을 블렌딩하는 도구로 키친타월을 주로 사용합니다. 넓은 면적을 고루 펴줄 때는 키친타월로 블렌딩 하는 것을 추천합니다.

색상표
Color chart
문교 소프트 오일파스텔 72색

컬러 차트와 실제 색상이 다를 수 있으니, 직접 발색해 보세요.

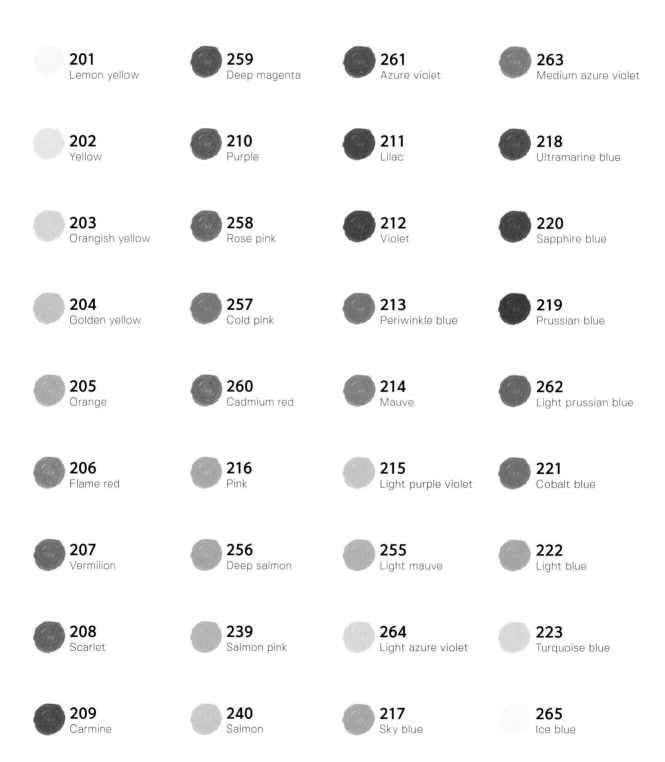

201 Lemon yellow	**259** Deep magenta	**261** Azure violet	**263** Medium azure violet
202 Yellow	**210** Purple	**211** Lilac	**218** Ultramarine blue
203 Orangish yellow	**258** Rose pink	**212** Violet	**220** Sapphire blue
204 Golden yellow	**257** Cold pink	**213** Periwinkle blue	**219** Prussian blue
205 Orange	**260** Cadmium red	**214** Mauve	**262** Light prussian blue
206 Flame red	**216** Pink	**215** Light purple violet	**221** Cobalt blue
207 Vermilion	**256** Deep salmon	**255** Light mauve	**222** Light blue
208 Scarlet	**239** Salmon pink	**264** Light azure violet	**223** Turquoise blue
209 Carmine	**240** Salmon	**217** Sky blue	**265** Ice blue

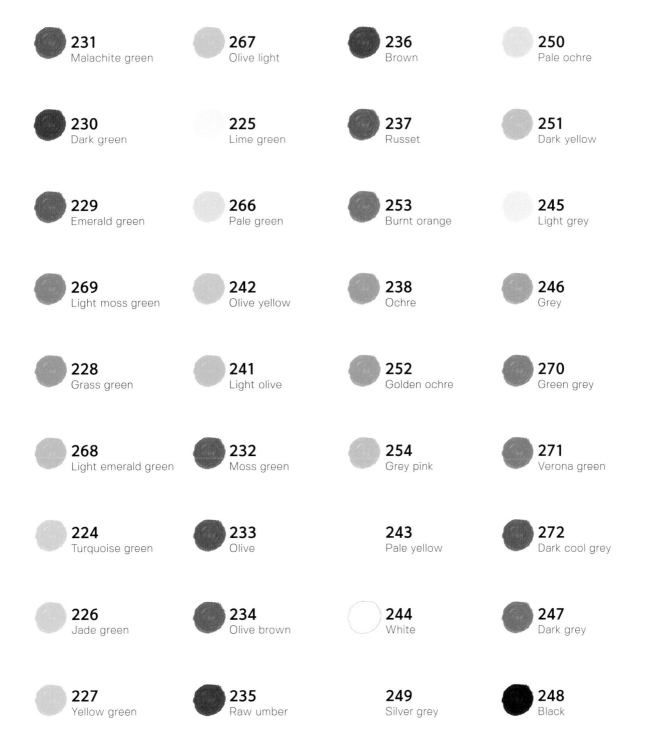

231 Malachite green

267 Olive light

236 Brown

250 Pale ochre

230 Dark green

225 Lime green

237 Russet

251 Dark yellow

229 Emerald green

266 Pale green

253 Burnt orange

245 Light grey

269 Light moss green

242 Olive yellow

238 Ochre

246 Grey

228 Grass green

241 Light olive

252 Golden ochre

270 Green grey

268 Light emerald green

232 Moss green

254 Grey pink

271 Verona green

224 Turquoise green

233 Olive

243 Pale yellow

272 Dark cool grey

226 Jade green

234 Olive brown

244 White

247 Dark grey

227 Yellow green

235 Raw umber

249 Silver grey

248 Black

Oil pastel

Flower
꽃

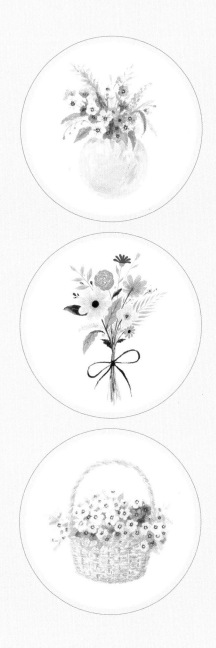

오일파스텔로 그리는
다양한 꽃

간단한 형태로 이루어진 꽃을 연습하며 자신감을 키워 보세요.

꽃잎의 모양과 개수에 따라 달라지는 꽃의 모양을 익힐 수 있어요.

오일파스텔로 바로 스케치하기 부담스럽다면 연필과 색연필을 사용해도 좋아요.

연필로 스케치한다면 연필심이 번지지 않도록 지우개로 깨끗하게 지운 후 채색해 주세요.

색연필을 사용한다면 꽃잎과 비슷한 색이나

오일파스텔로 칠해도 선이 보이지 않는 연한 색을 골라주세요.

동그란 꽃잎이 4장인 꽃

1. ● 203번으로 작은 원 두개를 중심에 그려 꽃술을 만든 다음 십 자 모양을 기준으로 동그란 꽃잎 4장을 그려 주세요.

2. ● 203번으로 꽃잎을 칠해 주세요.

3. ● 204번으로 꽃잎 안쪽을 덧칠해 주세요.

4. ● 252번으로 꽃술의 바깥쪽 을 오일파스텔 터치를 살려 포슬 포슬한 느낌으로 칠해 주세요.

5. ● 236번으로 꽃술의 중심을 채워 주세요.

6. 화이트 색연필로 꽃잎의 결을 그려 완성합니다.

꽃

1. ● 240번으로 양쪽 끝이 갈수록 좁아지는 형태의 꽃잎을 5장 이어서 그려 주세요.

2. ● 240번으로 꽃잎을 가득 채우지 않고 가볍게 칠해 주세요.

3. ○ 244번으로 꽃잎 전체를 덮어서 밝은 핑크색을 만들어 주세요.

4. ● 240번으로 꽃잎 중심부터 결을 그리고 안쪽은 진하게 칠해 주세요.

5. ● 239번으로 꽃 중심을 채워 주세요. 작은 꽃잎들이 모여있는 모양으로 그려 주세요.

6. 블랙 색연필로 꽃술을 그려 완성합니다.

1. ● 240번으로 꽃술을 원으로 그린 다음 길쭉하고 끝이 갈라진 꽃잎을 8장 그려 주세요.

2. ● 240번으로 꽃잎을 칠해 주세요.

3. ● 239번으로 꽃잎 안쪽을 덧칠해 주세요.

4. 화이트 색연필로 꽃잎의 결을 그려 주세요.

5. ● 236번으로 꽃술을 칠해 주세요.

6. 화이트 색연필로 꽃술 윗부분에 작은 점들을 찍어 완성합니다.

꽃

1. ● 264번으로 꽃술을 원으로 그린 다음 긴타원형의 꽃잎을 12장 그려 주세요.

2. ● 264번으로 꽃잎을 칠해 주세요.

3. ○ 244번으로 꽃잎의 결을 그려 주세요.

4. ● 217번으로 꽃잎의 안쪽을 진하게 칠해 주세요.

5. ● 219번으로 꽃술을 칠해 주세요.

6. 화이트 색연필로 꽃술을 묘사해 주세요. 짧은 선으로 두 겹의 원을 그려 완성합니다.

다양한 각도에서
바라본 꽃

꽃은 바라보는 위치에 따라서 다양한 모습으로 표현할 수 있어요.

눈높이에서 활짝 핀 꽃을 본다면 꽃받침이 많이 보이고

꽃술이 조금만 보이는 옆모습을 그릴 수 있어요.

눈높이 보다 낮게 꽃을 본다면 꽃받침보다 꽃술이 많이 보이는 형태로 바뀌겠지요?

꽃의 형태가 어려울 때는 단순한 도형으로 밑그림을 그려 보세요.

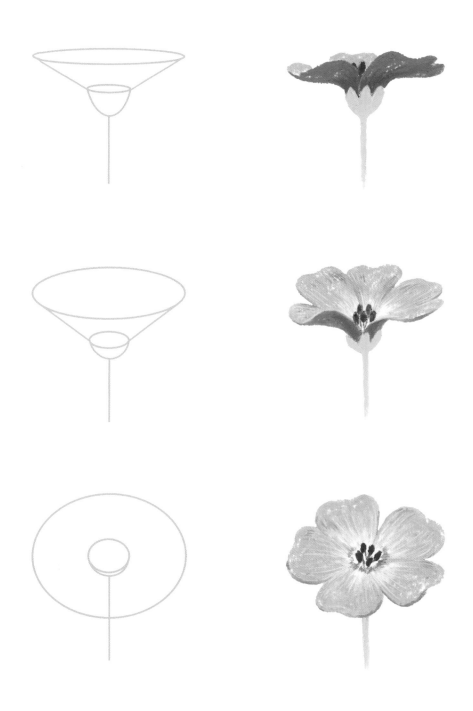

다양한 각도에서 피어난 나팔꽃을 그려 볼까요?
덩굴로 자라는 나팔꽃은 땅에서 자라는 꽃보다 여러 방향으로 피어나요.
한 가지 꽃을 그릴 때도 다양한 각도에서 본 모습을 그린다면
다채로운 구성을 할 수 있어요.

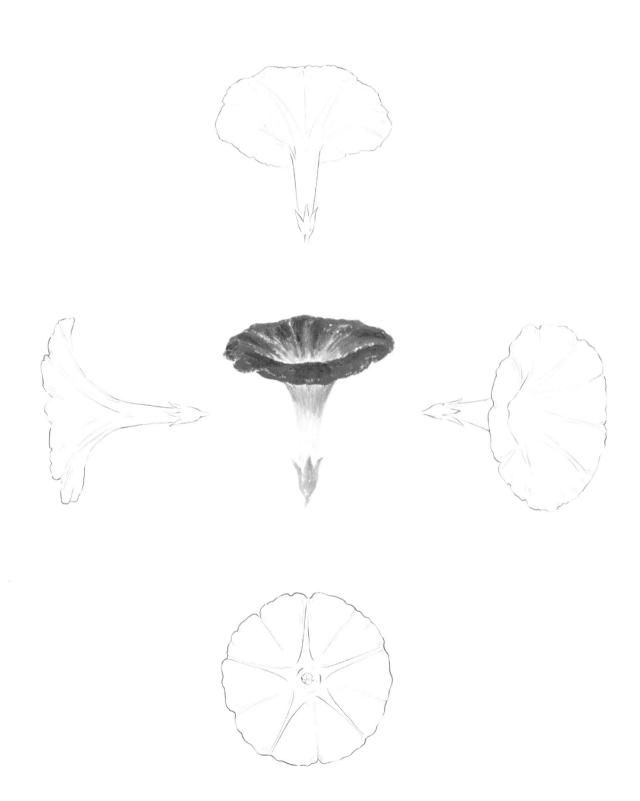

꽃이 피어나는 과정

시간의 흐름에 따라 꽃이 피어나는 과정을 상상해 보세요.

동그란 꽃봉오리에서 꽃잎이 올라와 활짝 피어날 때까지 점점 벌어지는 모양을 관찰해 보아요.

꽃다발이나 화병을 그릴 때 활짝 핀 꽃들만 있는 것보다

아직 피어나지 않은 꽃들을 섞어서 그리면 풍성한 구성을 할 수 있어요.

특히 꽃밭 풍경화를 그릴 때는 꽃이 피어있는 정도를 다르게 그려야 자연스러워 보여요.

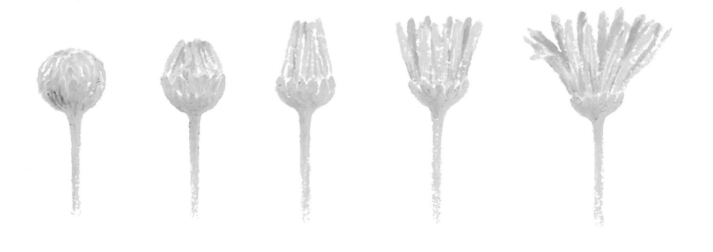

다양한 꽃의 형태

여러분과 함께 그려보고 싶은 재미있는 모양의 꽃들을 모아 보았어요.
책에서 소개하고 있는 꽃 이외에도 여러 가지 모습을 가진 꽃들이 많이 있습니다.
새로운 꽃을 발견할 때마다 작은 스케치북 하나에 그려보면 어떨까요?
나만의 꽃 모음집! 상상만 해도 즐거운 계획이에요.

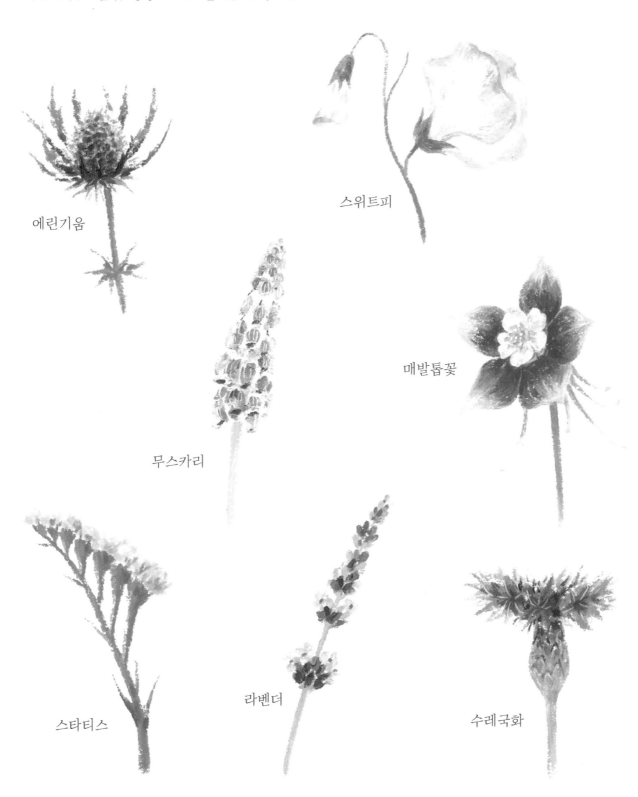

에린기움

스위트피

무스카리

매발톱꽃

스타티스

라벤더

수레국화

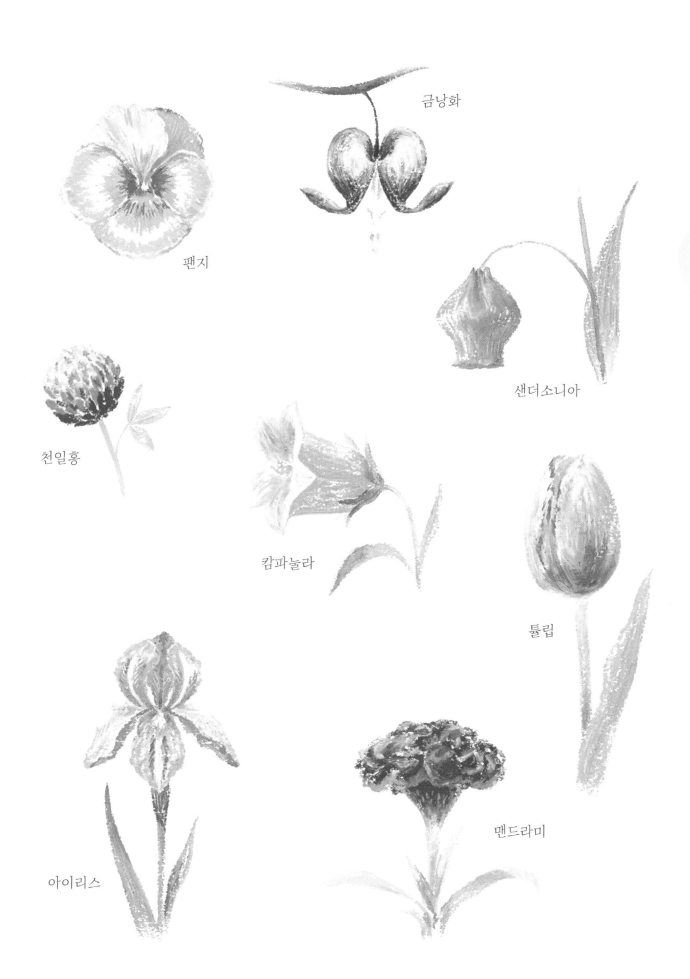

금낭화

팬지

꽃

샌더소니아

천일홍

캄파눌라

튤립

아이리스

맨드라미

다양한 잎의 형태

잎도 다양한 형태를 가지고 있어요.
바늘처럼 얇고 뾰족한 잎부터 손바닥 모양의 잎까지
재미있는 형태들이 많으니 주변에 있는 잎을 관찰해서 그려 보세요.
잎의 가장자리가 뾰족하게 갈라진 모양, 매끈한 모양, 물결 모양 등
같은 형태 안에서도 다양한 개성들이 있어요.

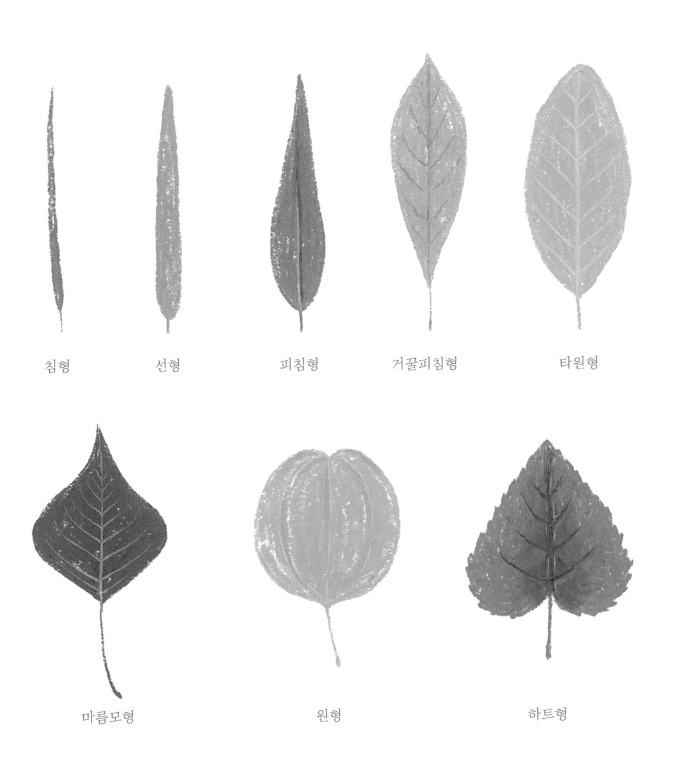

침형 선형 피침형 거꿀피침형 타원형

마름모형 원형 하트형

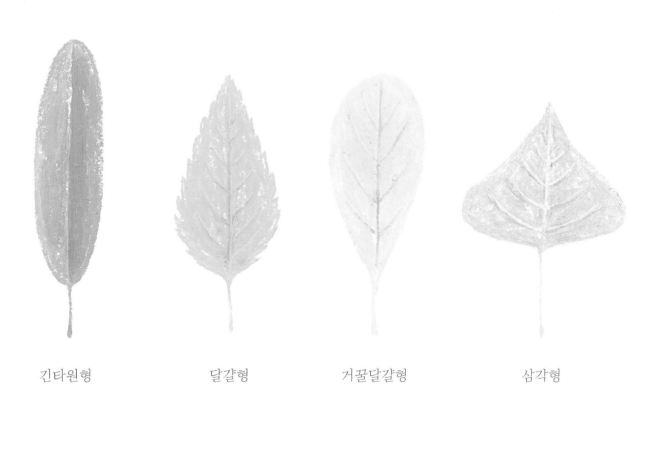

긴타원형 달걀형 거꿀달걀형 삼각형

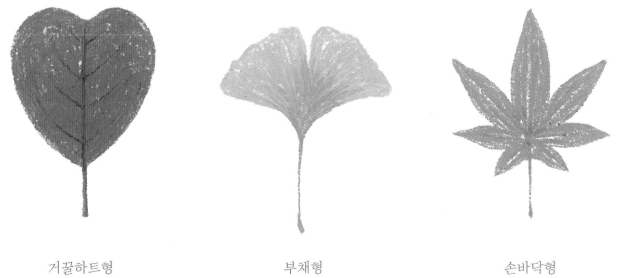

거꿀하트형 부채형 손바닥형

꽃

다양한 잎의 색

오일파스텔로 잎을 색칠할 때 하나의 색을 사용하는 것도 좋지만
두 가지 이상의 색을 섞어서 새로운 색감을 만들어 보세요.
밝은 색감을 만들고 싶다면 흰색을 덧칠합니다.
부드럽게 색감을 섞고 싶다면 면봉이나 찰필로 블렌딩해 주세요.
단풍으로 물드는 과정을 녹색과 노랑, 갈색을 섞어서 표현하고
차분한 색감으로 변한 낙엽을 그릴 때는 무늬를 넣어도 재미있어요.

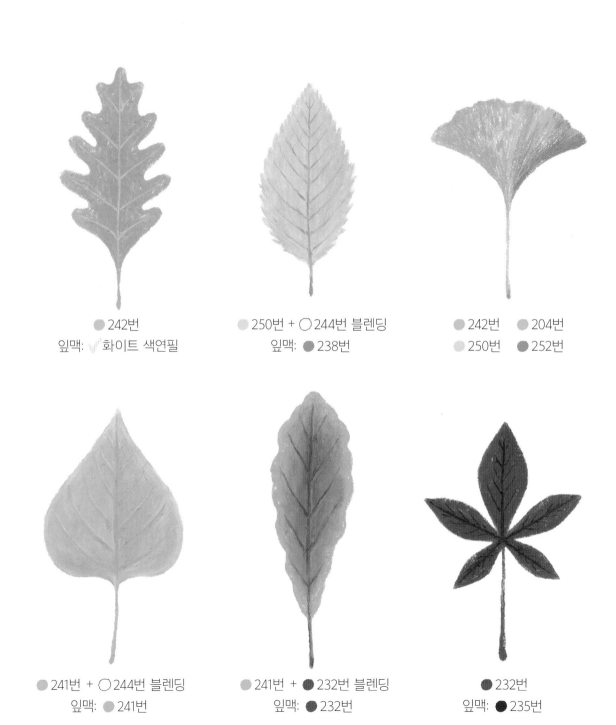

● 242번
잎맥: 화이트 색연필

● 250번 + ○244번 블렌딩
잎맥: ● 238번

● 242번 ● 204번
● 250번 ● 252번

● 241번 + ○244번 블렌딩
잎맥: ● 241번

● 241번 + ● 232번 블렌딩
잎맥: ● 232번

● 232번
잎맥: ● 235번

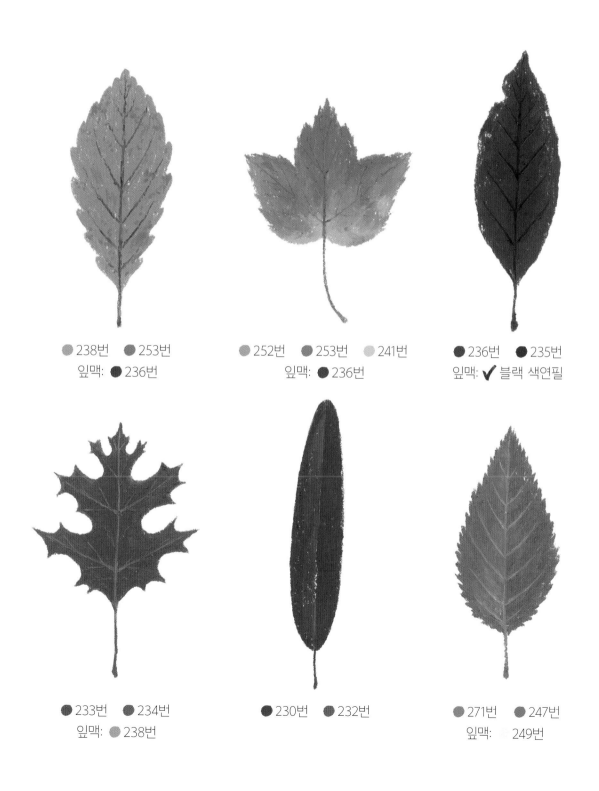

●238번 ●253번
잎맥: ●236번

●252번 ●253번 ●241번
잎맥: ●236번

●236번 ●235번
잎맥: ✔ 블랙 색연필

●233번 ●234번
잎맥: ●238번

●230번 ●232번

●271번 ●247번
잎맥: 249번

다양한 각도에서
바라본 잎

나무에서 떨어지는 나뭇잎을 본 적이 있나요?

바람을 따라 흔들리며 내려오는 모습을 상상해 보세요.

나뭇잎은 정면에서 보면 넓은 모양이지만

종이처럼 얇기 때문에 옆에서 보았을 때는 전혀 다른 모양으로 보여요.

다양한 각도에서 다르게 보이는 잎을 연습해 보아요.

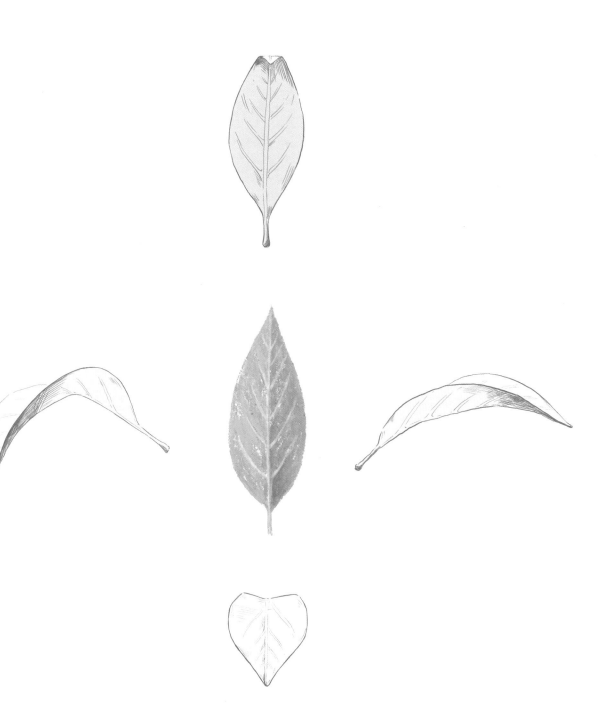

다채롭게 줄기 그리기

앞에서 연습해 본 잎으로 다양한 줄기를 그려볼 수 있겠죠?

잎의 형태에 따라 줄기의 분위기도 바뀌지만

잎이 배열되어 있는 형식이나, 간격, 각도에 따라서도 다양하게 그릴 수 있어요.

줄기를 동그랗게 엮어서 싱그러운 리스로 응용할 수 있고,

꽃다발을 그릴 때도 줄기를 함께 그리면 풍성하게 표현할 수 있어요.

다채롭게 꽃 그리기

똑같은 대상을 보고 그림을 그려도, 다양한 표현법으로
새로운 분위기의 그림을 만들 수 있어요.
꽃 시장에서 사 온 예쁜 블루스타 한 줄기를 사진 찍어 두었어요.
여러분도 실제 꽃을 보고 관찰하면서 그려도 좋고,
마음에 든 사진을 보고 그려도 좋아요.

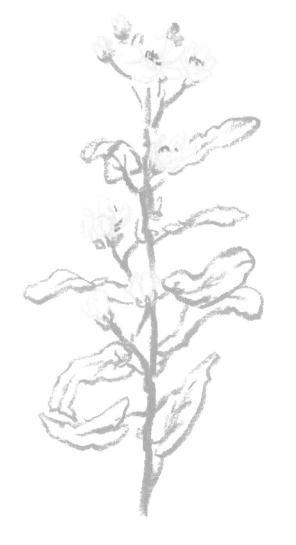

1. 선으로 그려보기

건식 재료로 쉽게 접할 수 있는 라인 드로잉입니다.
연필이나 펜으로 그릴 때는 섬세한 표현이 가능하고,
오일파스텔로 그릴 때는 강약 조절로 선의 두께를
다양하게 쓸 수 있습니다. 단색으로 그려도 재미있지
만 다양한 색의 오일파스텔로 여러 가지 색상의 선을
그려 보세요.

꽃송이를 관찰해 보면 하늘색부터 연보라색까지
여러 색감이 있지만 꽃잎은 하늘색, 꽃술은 파란색
으로 통일시켜서 그려보았습니다. 다른 표현법에서
더 세밀하게 색을 나눠서 써볼 수 있기 때문에 라인
드로잉은 심플하게 그려주어도 매력적이에요. 라인
드로잉 그림은 형태를 정확하게 그리는 것에 부담 갖
지 마세요. 선을 자유롭게 그리는데 집중하여, 짧은
시간 안에 가볍게 그려보는 걸 추천합니다.

2. 면으로 칠하기

대상을 단순화하여 면으로 칠해보는 표현법은 부담 없이 재미있게 그릴 수 있는 방법으로 초보자 분들에게 추천합니다. 오일파스텔의 질감을 살려서 러프하게 그려 보세요. 단순화하여 그리기는 블루스타 줄기처럼 형태가 복잡한 대상을 그릴 때 더 재미있는 완성작이 나올 수 있어요. 변화가 없고 외곽이 단순한 대상은 면으로만 그리면 너무 심심해질 수 있으니 질감이나 명암 표현을 추가해 보세요.

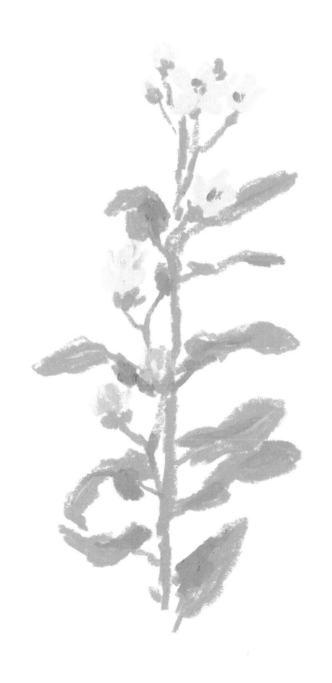

3. 세밀하게 관찰하기

오일파스텔의 날카로운 각을 이용한다면 세밀한 묘사도 할 수 있어요. 찰필을 함께 사용하면 더 세밀한 묘사도 할 수 있어요. 세밀하게 그릴 때는 연필이나 색연필로 스케치를 먼저 한 다음 채색을 진행하면 좋습니다. 대상을 자세하게 관찰해서 그리기는 형태력과 표현력이 늘 수 있는 좋은 방법입니다. 똑같이 그리는 것에 너무 부담 갖지 말고, 나만의 그림을 그려나가는 즐거움을 찾아보세요.

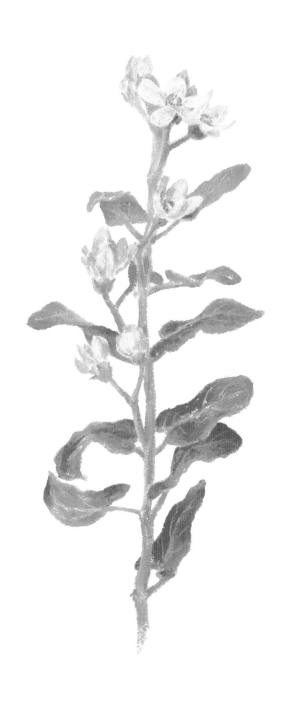

4. 색감 바꿔보기

새로운 그림을 그려보고 싶을 때 색감을 바꿔보세요. 꽃송이 색만 바꾸어도 다른 꽃이 되겠지만,
과감하게 전체의 색감을 바꿔보면 더 재미있는 그림이 만들어지겠죠? 우리가 익숙하게 알고 있
던 색이 아닌 낯선 색일 때 그림은 새로운 매력을 가질 수 있어요. 특별한 형태를 창조하지 않아도
기존 형태에 새로운 색감을 사용하다면 나만의 개성 있는 그림을 쉽게 그려볼 수 있어요.

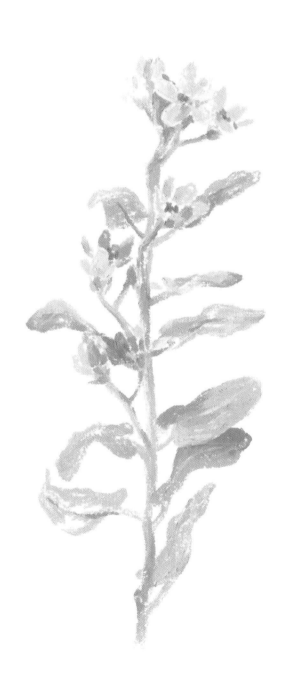

나만의 꽃 그리기

꽃은 그 자체로도 예쁘지만
어디에, 어떻게 담겨있느냐에 따라
다른 분위기를 연출할 수 있어요.
다양한 소품을 활용하여 꽃 그림에 응용해 보아요.
나만의 새로운 그림을 그릴 수 있는 아주 좋은 방법입니다.
그리고 싶은 꽃을 먼저 정한 다음 소품을 골라 주세요.

꽃다발을 만들고 싶다면
메인 꽃과 어울리는 다른 꽃도 골라보고
어떤 포장지로 감싸줄지, 리본은 어떻게 묶어줄지
하나씩 정해 보는 거예요.

블루스타로 화관도 만들어보고,
꽃바구니에 가득 담아보고,
연보라 꽃들과 함께 꽃다발도 만들고,
화병에도 꽂아 주었어요.

자신의 취향을 가득 담아
좋아하는 소품들과 함께 그려 보아요.
나만의 이야기가 담긴 그림을 그릴 수 있어요.

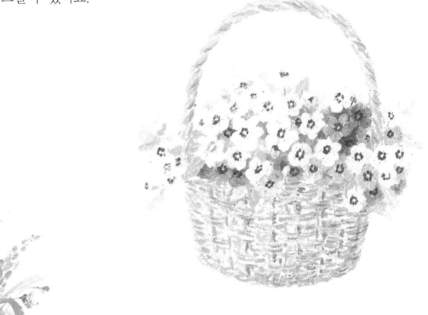

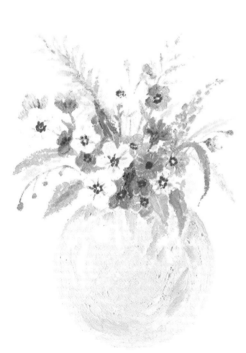

이제 여러분도 좋아하는 꽃 한 송이를 골라 보세요!
어떤 그림들이 완성될지 기대가 됩니다.

풍성한 꽃다발

좋아하는 꽃과 잎을 가득 담아 리본으로 묶으면 내 취향을 듬뿍 담은 꽃다발을 완성할 수 있어요.

기초 연습에서 다룬 다양한 꽃과 잎으로 꽃다발을 그려 보아요.

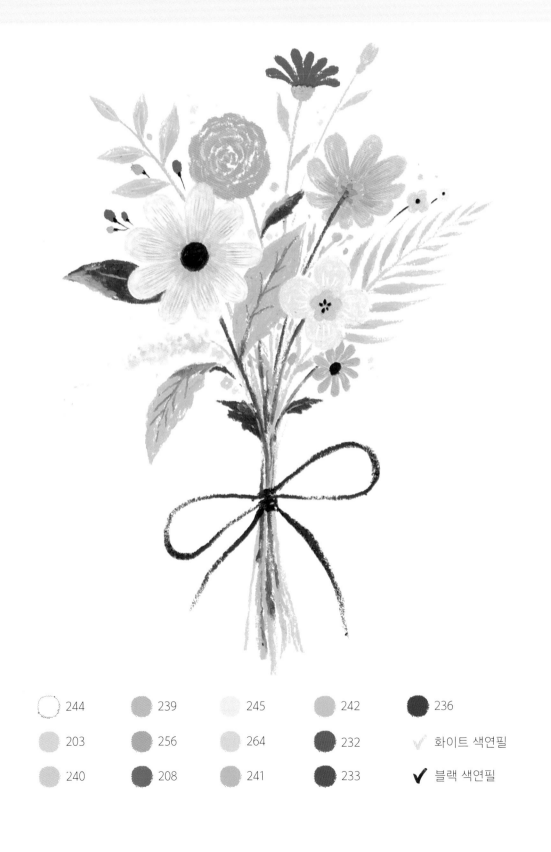

⭕ 244	🔵 239	⚪ 245	⚪ 242	⚫ 236
🔵 203	🔵 256	⚪ 264	🔵 232	✔ 화이트 색연필
🔵 240	🔵 208	⚪ 241	🔴 233	✔ 블랙 색연필

1. 꽃다발 그리기 순서

밝은 색감인 꽃들을 먼저 그린 다음 잎과 줄기를 그리는 순서로 진행하세요.

● 208번으로 그리는 붉은 꽃은 줄기보다 진한 색이라 번질 수 있으니, 줄기를 그린 다음 꽃을 그려서 마무리합니다.

 208

꽃

2. 꽃잎 표현하기

● 240번을 가득 칠한 다음, ○ 244번을 덮어서 칠해 주세요. 화이트 색연필로 꽃잎의 결을 스크래치 한 다음 ● 239번으로 꽃술과 만나는 부분에 음영을 넣어 주세요.

240

○ 244

239

화이트 색연필

3. 부드러운 블렌딩 기법으로 표현하기

○ 244번을 먼저 칠해 주세요. 흰색을 바탕색으로 칠하고, 그 위에 색을 올려 블렌딩하면 더 부드러운 색감을 만들 수 있습니다. ● 240번으로 동글한 모양을 만들며 가볍게 색을 올려 주세요. 면봉으로 부드럽게 블렌딩해서 색을 섞어 주세요. ● 240번을 다시 칠해 꽃 끝에 작은 점을 찍고, 꽃송이 중심을 더 풍성하게 표현해 주세요.

○ 244

240

화사한 꽃리스

꽃과 잎을 동그랗게 엮어서 만든 리스는 어떤 꽃을 사용하냐에 따라 다양한 분위기를 낼 수 있어요.
시원한 색감의 푸른 꽃을 메인으로, 핑크빛 작은 꽃들을 더해 그려 보세요.

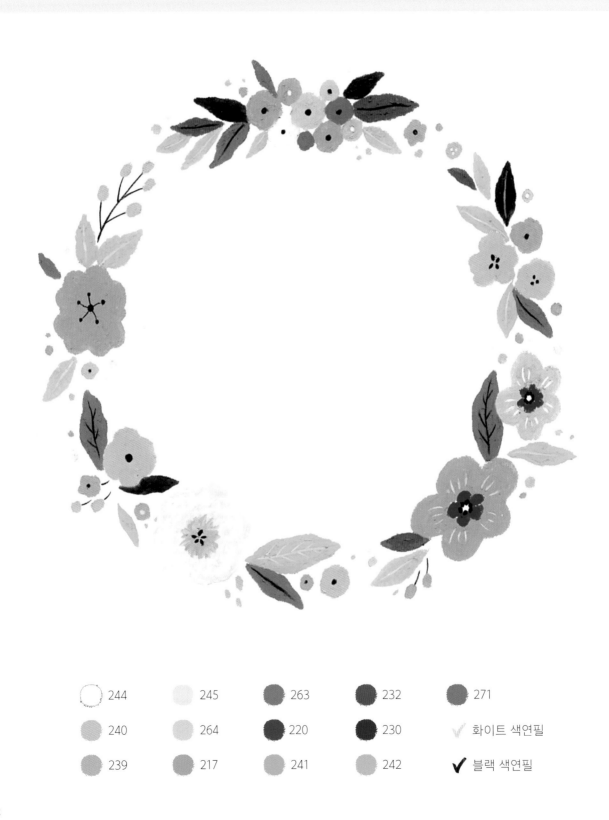

⬤ 244	⬤ 245	⬤ 263	⬤ 232	⬤ 271
⬤ 240	⬤ 264	⬤ 220	⬤ 230	✔ 화이트 색연필
⬤ 239	⬤ 217	⬤ 241	⬤ 242	✔ 블랙 색연필

 Coloring

1. 꽃리스 그리기 순서

여러 요소가 겹쳐있는 형태라면 밝은 색을 먼저 칠하는 게 그림을 깔끔하게 완성할 수 있지만, 하나씩 떨어져 있는 형태는 밝은 색부터 칠하지 않아도 됩니다. 원하는 부분부터 색을 칠해 리스를 그려 보세요. 꽃과 잎이 겹쳐있는 부분만 밝은 색을 먼저 칠해주는 게 좋습니다.

2. 블렌딩 기법으로 연한 색감의 꽃 표현하기

● 264 + ○ 244번을 블렌딩하여 다양한 파란 색감의 꽃을 표현할 수 있습니다. ● 264번을 먼저 꽃잎 가득 칠한 다음 ○ 244번으로 덮어서 칠해 주세요. 색이 잘 섞이지 않은 부분은 찰필이나 면봉을 이용해서 블렌딩해 주세요. 가운데 부분을 ● 217번으로 덧칠한 다음 블랙 색연필로 꽃술을 그리면 완성됩니다.

 264

 244

 217

✔ 블랙
색연필

3. 색연필로 꽃과 잎 묘사하기

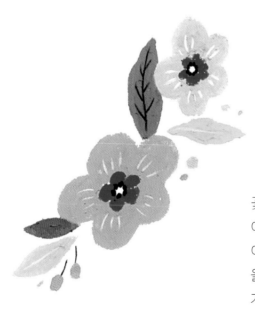

꽃잎을 오일파스텔로 칠한 다음에 화이트 색연필로 긁어내서 꽃잎의 결을 표현해 주세요. 잎맥을 그릴 때 화이트와 블랙 색연필을 섞어서 사용하면 다채로운 표현을 할 수 있습니다. 작은 잎들은 가운데 하나의 선으로 가볍게 잎맥을 그리고, 큰 잎들은 옆으로 뻗어나가는 선을 그려 주세요. 핑크빛 작은 꽃송이에는 블랙 색연필로 줄기를 그려서 마무리합니다.

화이트
색연필

✔ 블랙
색연필

03

사랑스러운 꽃패턴

일정한 양식이 반복되는 모습인 패턴을 꽃과 잎으로 그려볼까요?
따뜻한 봄날의 햇살이 떠오르는 색감으로 채워보세요.

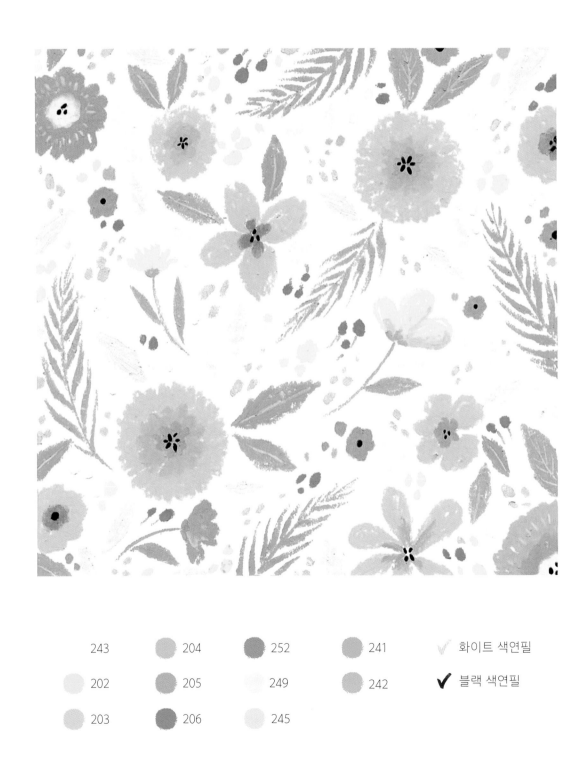

243	◯ 204	● 252	◯ 241
◯ 202	● 205	◯ 249	◯ 242
◯ 203	● 206	◯ 245	

✓ 화이트 색연필

✔ 블랙 색연필

Coloring

1. 마스킹테이프 붙이기

마스팅테이프를 테두리에 붙이고 그림을 그리면 깔끔한 프레임을 만들 수 있어요.

2. 꽃잎의 결 표현하기

외곽에 있는 밝은 색부터 차례대로 칠해야 꽃잎의 결을 살리면서 그릴 수 있어요. ● 203번으로 먼저 칠한 다음 ● 204번, ● 205번을 칠해 주세요. 마지막에는 블랙 색연필로 꽃술을 그려서 완성합니다.

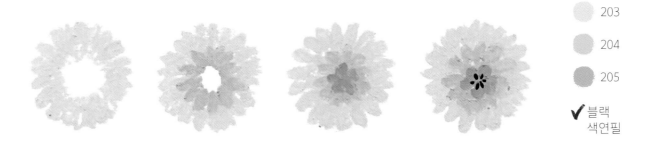

● 203

● 204

● 205

✔ 블랙
 색연필

꽃

3. 얇은 줄기와 잎 표현하기

끝이 뭉툭한 오일파스텔로 얇은 잎을 표현하기 어려울 수 있습니다. 종이에 쌓여있는 오일파스텔 뒤쪽 면을 이용하면, 얇은 줄기나 잎을 그리기 쉬워요. 여러 번 사용해 뒤쪽 면이 뭉툭해졌을 때는 칼로 잘라 주세요. 다시 날카로운 면이 되어 섬세한 표현이 가능합니다.

04

향기나는 보랏빛 화병

신비로운 보랏빛 꽃들을 다양한 높낮이로 화병에 꽂아 보세요.
잎들도 꽃과 어울리는 파스텔톤으로 칠하면 곁에 두고 보고 싶은 화병이 완성됩니다.

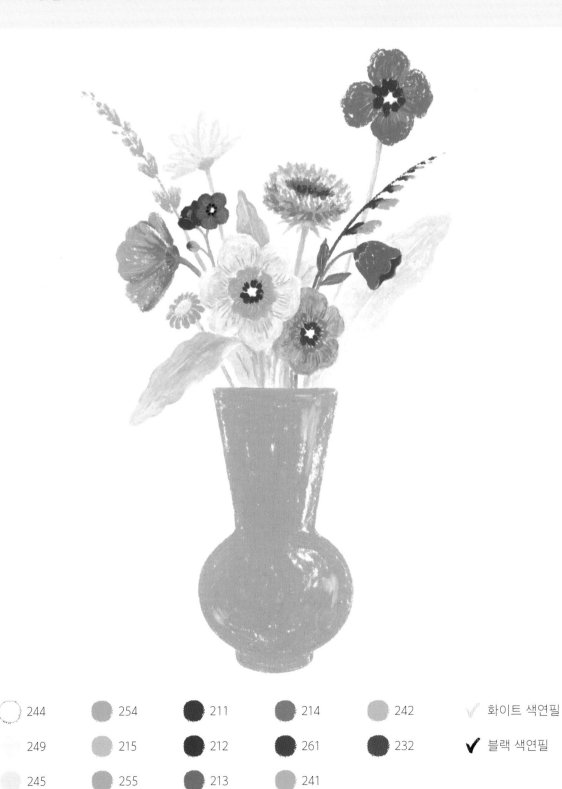

◯ 244	⬤ 254	⬤ 211	⬤ 214
⬤ 249	⬤ 215	⬤ 212	⬤ 261
⬤ 245	⬤ 255	⬤ 213	⬤ 241

242 ✔ 화이트 색연필
232 ✔ 블랙 색연필

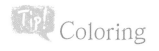 Coloring

1. 보라빛 화병 그리기 순서

꽃과 잎을 먼저 그린 후에 화병을 그려야, 화병 안에 담겨있는 모습을 깔끔하게 그릴 수 있습니다.
뒤에 있는 밝은 색 꽃들을 먼저 그린 다음 진한 색 꽃과 줄기를 그려 주세요.

2. 보라빛 꽃 그리기

● 215번으로 중심을 비워놓고 꽃잎 6장을 그려 주세요. ○ 244번으로 덧칠해서 원하는 밝은
색감이 나올 때까지 블렌딩해 주세요. ● 255번으로 넓은 꽃술의 중심은 비워두고 칠해 주세요.
● 212번으로 작은 꽃술을 비워둔 공간 주위로 그려 주세요. 화이트 색연필로 꽃잎과 꽃술에 결을
그려서 완성합니다.

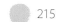 215

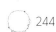 244

 255

 212

 화이트
색연필

3. 밝은 회색으로 부드러운 색감 표현하기

보랏빛 꽃과 은은하게 어울릴 수 있도록 잎과 줄기에 249번으로 밝은 회색을 덧칠해서
차분하고 부드러운 색감을 만들어 주세요.

 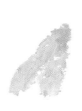

242 232 254 241 245 249

05

화분 가득한 나무 선반

나만의 작은 온실 속에 귀여운 화분들이 가득한 나무 선반을 그려 보아요.
비슷한 색감이지만 다양한 잎으로 가득해 화분마다 개성이 느껴져요.

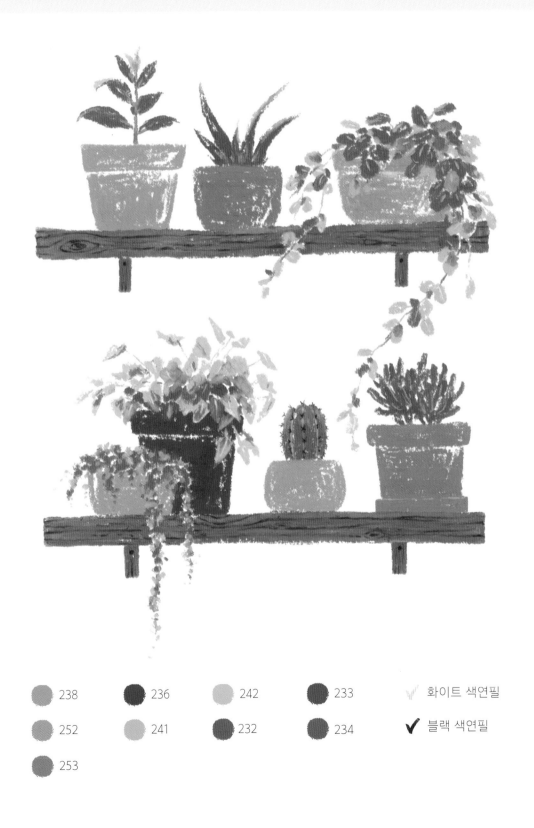

● 238	● 236	● 242	● 233	✎ 화이트 색연필	
● 252	● 241	● 232	● 234	✔ 블랙 색연필	
● 253					

 Coloring

1. 화분 가득한 나무 선반 그리기 순서

밝은 색에서부터 어두운 색 순서로 칠해 주세요. 깔끔하게 그리는 것보다 오일파스텔의 자연스러운 터치를 남겨 주세요.

2. 자연스러운 화분 질감 표현하기

오일파스텔의 러프한 터치를 살려서 화분의 자연스러운 질감을 표현합니다. 화분의 튀어나온 부분의 경계는 한쪽만 진하게 칠하고 다른 쪽을 연하게 칠해 주세요. 한 가지 색으로도 입체감을 주는 그림을 그릴 수 있어요.

꽃

<안쪽을 가득 채워 입체감이 없는 화분> <안쪽을 비워 입체감이 있는 화분>

3. 블렌딩 기법으로 나무 선반 표현하기

나무 선반은 ●234번으로 밑 색을 먼저 칠한 다음 ●238번을 덧칠해 주세요. ●238번을 칠할 때는 나뭇결처럼 가로 방향으로 칠하면 더 자연스러워요. 블랙 색연필로 나뭇결을 그려서 마무리합니다.

 234

 238

✔블랙
색연필

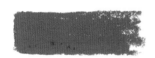

Oil pastel

Landscape
풍경

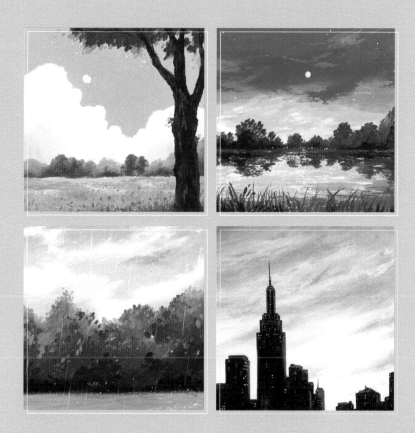

블렌딩

블렌딩은 두 가지 이상의 색을 섞어서 그리는 기법입니다.
오일파스텔 풍경화에서는 하늘 배경과 구름을 그릴 때 자주 사용합니다.
오일파스텔을 칠해서 블렌딩할 수도 있지만 손가락이나 다양한 도구들을 사용하면
면적에 따라 더 부드럽게 효과적으로 블렌딩할 수 있어요.

키친타월

넓은 면적의 색을 문질러서 섞고 퍼트리는 역할을 합니다. 휴지보다
단단하기 때문에 쉽게 찢어지지 않아 블렌딩에 알맞습니다. 직사각형
의 긴 키친타월을 손가락으로 쥐기 적당한 크기로 여러 번 접어 주세
요. 한쪽 면으로 블렌딩한 다음, 다른 색을 블렌딩할 때는 색이 섞이지
않도록 뒤집어 사용합니다. 접혀있는 키친타월의 깨끗한 면을 찾아서
사용하면 한 장으로도 충분히 그림을 그릴 수 있습니다.

면봉

찰필보다 쉽게 일상에서 구할 수 있는 재료로, 찰필과 비슷한 효과로
블렌딩을 할 수 있습니다. 끝이 둥근 면봉은 구름을 부드럽게 블렌딩
할 때 특히 효과적입니다.

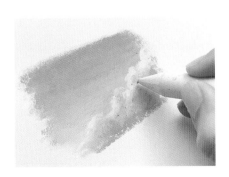

찰필

눕혀서 부드럽게 문질러 색을 고르게 펴주거나, 세워서 뾰족한 앞부분
으로 세밀한 묘사를 할 수 있습니다. 사이즈는 브랜드마다 다양한 두
께가 있습니다. 묘사 위주로 사용한다면 얇은 찰필을, 배경 등 넓은 면
적을 블렌딩한다면 두꺼운 찰필을 사용하면 좋습니다. 그림을 그리고
묻어 있는 오일파스텔은 사포에 갈아주거나 칼로 연필을 깎듯이 깎아
주면 됩니다.

Tip 블렌딩

1. 적당한 오일파스텔의 양

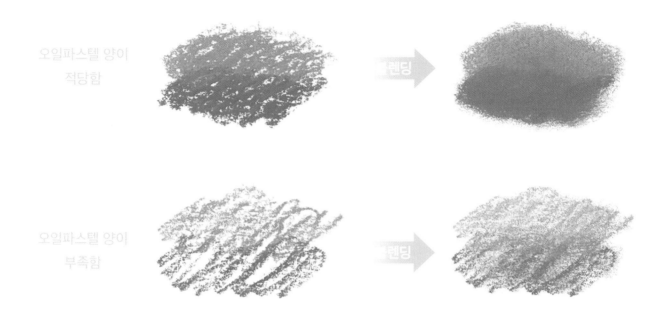

블렌딩을 할 때 오일파스텔을 칠하는 양이 부족하지 않아야 색이 퍼지면서 자국이 남지 않고 부드럽게 블렌딩을 할 수 있습니다. 종이를 가득 채우지 않더라도 90% 정도는 여백 없이 채운다 생각하고 칠해 주세요. 오일파스텔 양을 부족하게 블렌딩하면 선으로 보이는 오일파스텔 자국이 남게 됩니다. 배경을 보다 부드럽게 만들고 싶다면 처음부터 선보다는 면을 만든다는 생각으로 칠해 주세요.

2. 색을 섞는 비율에 따른 변화

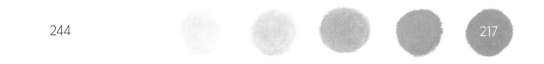

내가 가지고 있는 오일파스텔 색 이외에 블렌딩 기법으로 새로운 색을 만들 수 있어요. 두 가지 색을 섞었을 때 하나의 색만 만들 수 있는 것이 아니라, 색을 칠하는 비율에 따라 다양한 색을 만들 수 있습니다. 채도를 낮추고 싶을 때는　249번 밝은 회색, 색감을 밝게 만들고 싶을 때는 ○ 244번 흰색을 자주 사용합니다. 좋아하는 색을 골라서 면봉으로 다양한 색 단계를 만들어 보세요. 두 가지 색을 섞는 연습으로 블렌딩에 자신이 생겼다면, 여러 가지 색을 섞어서 새로운 색감을 만들어 보면 어떨까요?

3. 색을 칠하는 순서에 따른 변화

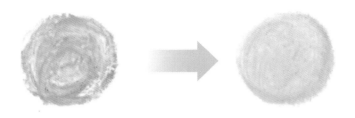

○244번을 먼저 칠하고 ●239번을 칠했을 때

●239번을 먼저 칠하고 ○244번을 칠했을 때

두 가지 색을 블렌딩할 때 비율을 똑같이 하더라도 색을 칠하는 순서에 따라 만들어지는 색이 다를 수 있습니다. ○244번과 ●239번을 블렌딩했을 때 어떤 색을 먼저 칠하냐에 따라 결과물이 달라집니다. 배경색으로 먼저 칠한 색감이 결과물 색에 영향을 많이 주는 것을 확인할 수 있어요. 만들고 싶은 색감이 밝은 색이라면, 블렌딩하는 색들 중 밝은 색을 먼저 배경으로 칠한 다음 나머지 색을 섞어 주세요. 진한 색에서 조금만 밝게 만들고 싶을때는 밝은 색을 추가로 섞어 주세요. 같은 색을 사용해도 순서에 따라 다른 느낌을 만들 수 있으니 먼저 칠할 색을 상황별로 선택해 보세요.

그러데이션

그러데이션은 '점층법'으로 서서히 변하는, 단계적 변화를 의미합니다.
색을 섞는 블렌딩 기법을 점층적으로 사용하면 그러데이션을 표현할 수 있습니다.
색을 칠하는 면적과 진행 방향에 따라 다양하게 표현할 수 있으며
풍경화에서 하늘 배경을 만들 때 자주 사용합니다.

쉽고 간단한 풍경화를 그리고 싶을 때 그러데이션 기법을 사용해 보세요.
단순하지만 변화하는 색감만으로도 감각적인 풍경화를 그릴 수 있습니다.

그러데이션

점진적으로 색이 변할 수 있도록 색을 골라준 다음, 오일파스텔을 적당한 양으로 종이에 칠해 주세요.
그러데이션은 손으로 블렌딩하면 얼룩이 남을 수 있어서 블렌딩 도구로 부드럽게 섞어주세요. 넓은
면적에서는 키친타월을 사용하고 좁은 부분은 면봉이나 찰필로 블렌딩합니다.

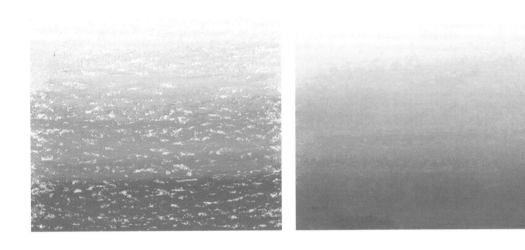

색이 만나는 경계가 점진적으로 변해야 그러데이션이 자연스러워 보입니다. 색을 바꿔서 칠할 때
끝난 지점에서 시작하지 않고, 이전 색을 덮어서 칠해 주세요. 경계를 덮어서 칠하면 블렌딩했을 때
색이 자연스럽게 바뀌는 것처럼 보입니다.

경계를 끊어서
칠했을 때

경계를 덮어서
칠했을 때

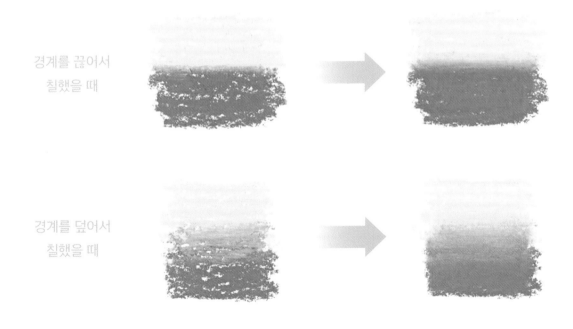

그러데이션 색 조합 추천

하늘 배경에 사용하면 좋은 그러데이션 색 조합을 추천합니다. 나열한 순서대로 아래부터 채워주
시면 예제와 같은 색감을 만들 수 있어요. 여러분이 좋아하는 색감으로 새로운 그러데이션 배경을
만들어 보세요.

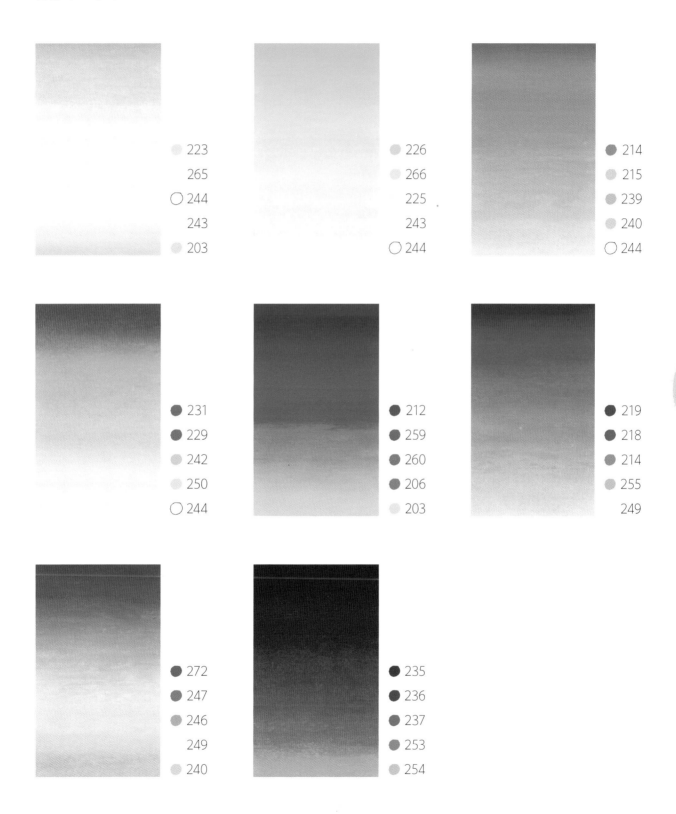

223
265
○ 244
243
203

226
266
225
243
○ 244

214
215
239
240
○ 244

231
229
242
250
○ 244

212
259
260
206
203

219
218
214
255
249

272
247
246
249
240

235
236
237
253
254

다양한 모양의 구름

Tip 구름 그리기

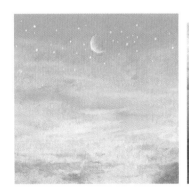

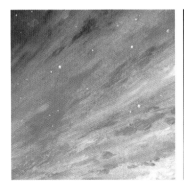
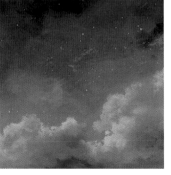

1. 다양한 색으로 구름 그리기

그림에서 표현하고 싶은 시간이나, 계절에 따라 색을 다양하게 쓸 수 있습니다. 자연에서 볼 수 있는 색이 아니더라도, 그림으로 말하고 싶은 감정이나 분위기를 색으로 표현할 수 있어요. 블렌딩과 그러데이션 기법을 응용해서 다양한 색감으로 변하는 나만의 하늘을 그려 보세요. 여러분이 원하는 모든 색으로 구름을 그릴 수 있습니다.

2. 자유로운 구름의 모양과 표현법

자신이 느끼는 데로, 표현하고 싶은 데로 그려도 좋은 것이 구름이에요. 하늘에 수많은 색이 존재하는 것처럼 구름의 모양도 매 순간 바뀌는 환경에 따라 변화합니다. 다양하게 표현할 수 있는 예제들을 참고하여 여러분만의 다양한 구름을 자신감 있게 그려 보세요.

부드럽게 블렌딩하고
가볍게 표현한 구름과
오일파스텔을 두껍게 칠해
묵직하고 진하게 표현한 구름

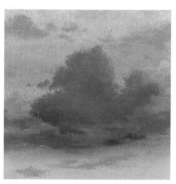

밝은 색감으로 부드럽게
표현한 구름과
진한 색감으로 무겁게
표현한 구름

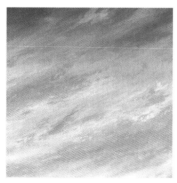
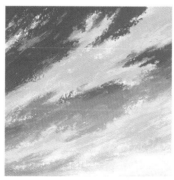

구름의 외곽 경계를
자연스럽게 풀어서 그린 구름과
경계를 선명하게 그린 구름

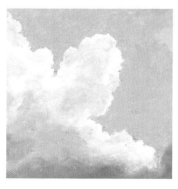
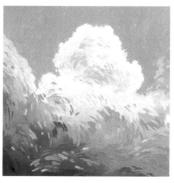

구름의 양감을
풍부하게 그린 구름과
재미있는 터치로 그린 구름

3. 다양한 구름의 모습 연습하기

풍경화에서 응용할 수 있는 다양한 구름의 모양을 모아 보았어요.

그림에 사용한 색을 참고하여 연습해 보세요.

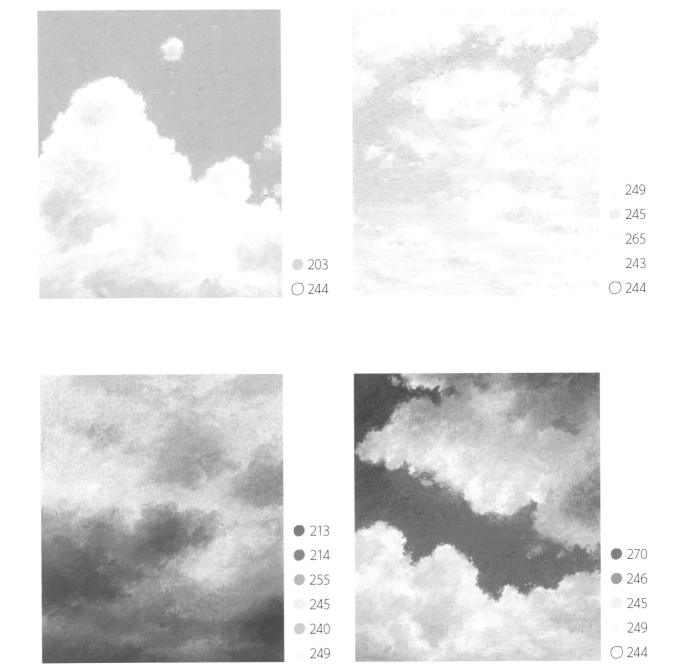

249
245
265
243
244

203
244

213
214
255
245
240
249

270
246
245
249
244

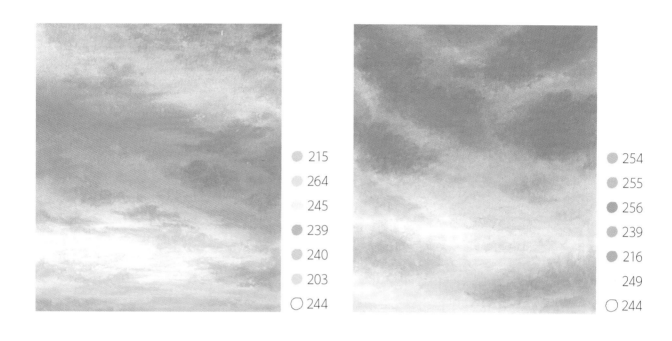

● 215
○ 264
○ 245
● 239
● 240
○ 203
○ 244

● 254
● 255
● 256
● 239
● 216
　249
○ 244

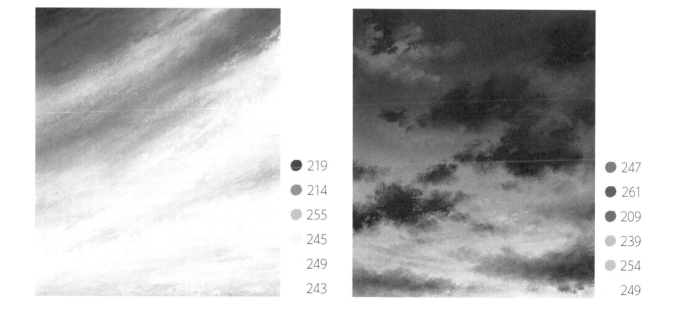

● 219
● 214
● 255
　245
　249
　243

● 247
● 261
● 209
● 239
● 254
　249

나만의 풍경화
그리기

그림 연습을 더 해보고 싶을 때, 제가 자주 사용하는 두 가지 방법을 소개할게요.
내가 그린 그림에서 바꿔보아도 좋고, 사진이나 다른 작품을 보고 응용해도 좋습니다.

1. 색감 바꿔보기

마음에 드는 구도가 있다면 색감을 바꿔보는 것만으로도 새로운 분위기를 만들 수 있어요. 따뜻
한 색감과 차가운 색감으로 그린 풍경은, 구도는 같지만 전혀 다른 시간과 계절을 느낄 수 있습
니다. 자연에서 보았던 색으로 그리는 것도 좋지만 상상을 불어넣어 내가 좋아하는 색이나 취향
을 담아 새로운 색감으로 표현하는 것도 좋습니다.

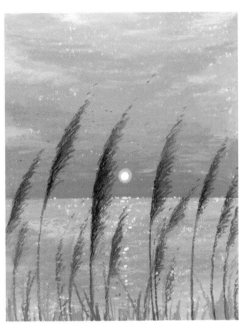
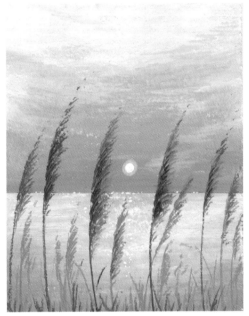
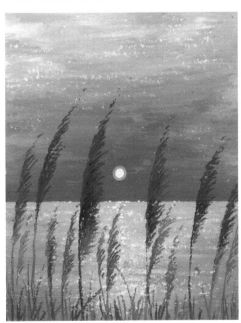
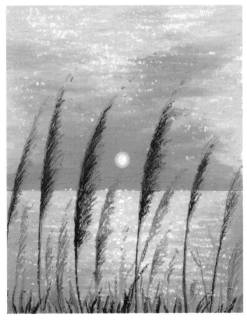

2. 구도 바꿔보기

마음에 드는 주제와 색감이 있다면 구도를 바꿔보세요. 주인공인 갈대의 종류를 바꾸는 것도 새로운 그림을 만드는 방법입니다. 화면의 비율도 세로형에서 정사각형이나 가로형으로 바꿀 수 있습니다. 구름의 모양도 바꿔보고, 호수였던 지형을 들판으로도 바꿀 수 있겠죠? 새로운 것을 창작하려고 하는 것은 어려운 작업일 수 있지만, 조금씩 형태나 구도, 색감 등을 바꿔보세요. 내가 표현할 수 있는 것들의 세계가 넓어져, 상상했던 것들을 쉽게 그릴 수 있는 날이 올 거예요.

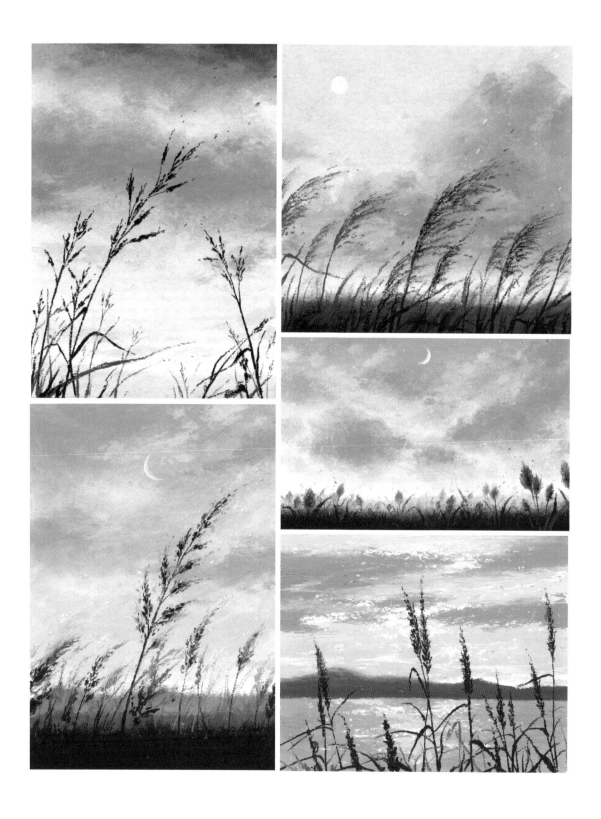

풍경

따뜻한 들판의 풍경

평화로운 봄날의 들판 풍경은 솜사탕처럼 부드러운 뭉게구름으로 동화 같은 분위기를 만들어내요.
동글동글 귀여운 구름과 들꽃을 그리면서 봄을 느껴 보세요.

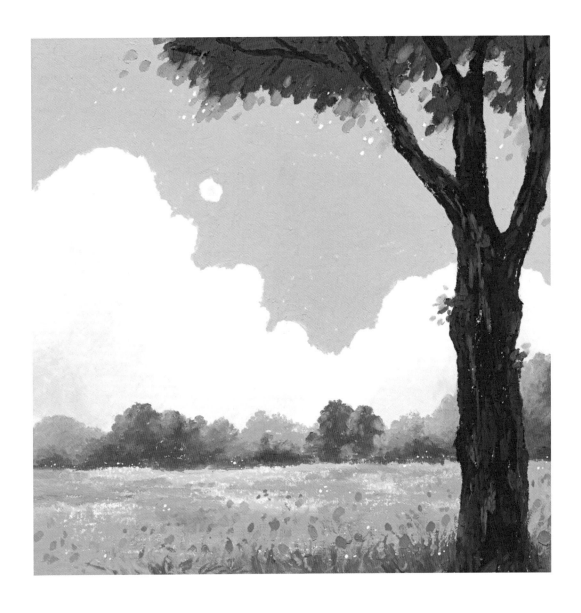

◯ 244	● 204	● 269	● 232	● 236	✓ 화이트 펜
● 249	● 205	● 241	● 233	● 235	
● 203	● 206	● 242	● 234	● 271	

1. 들판 풍경 그리기 순서

밝은 색감인 구름과 하늘을 먼저 그린 다음 들판, 멀리 있는 나무, 앞에 있는 큰 나무, 작은 꽃을 그리는 순서로 진행합니다.

2. 뭉게구름 그리는 과정

○ 244번으로 구름 전체를 칠한 다음 ● 203번으로 빛을 받아 밝은 부분을 남겨두고 안쪽을 덧칠해 주세요. 키친타월로 부드럽게 블렌딩한 구름의 안쪽을 ● 203번으로 진하게 칠해 볼륨을 표현해 주세요. 면봉이나 키친타월로 블렌딩한 다음 하늘 배경을 ● 203번으로 칠해 주세요. 배경을 칠할 때 구름의 외곽선을 신경 써서 그리고, 오일파스텔로 다듬기 어려운 부분은 찰필을 이용해서 마무리합니다.

○ 244

● 203

3. 블렌딩 기법으로 원근감 표현하기

왼쪽에 가장 멀리 있는 나무는 채도를 낮추기 위해 ● 232번에 　249번을 블렌딩해 주세요. 풍경 앞에 있는 큰 나무 기둥은 ● 235번으로 칠한 다음 ● 234번, ● 236번, ● 271번으로 기둥의 세로 결을 따라 자유로운 터치를 넣어서 마무리해 주세요.

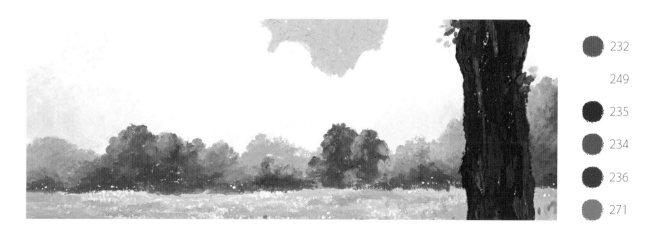

● 232

249

● 235

● 234

● 236

● 271

풍경

반짝이는 도시 풍경

도시의 건물 실루엣은 노을이 지는 시간이 가장 아름다워 보여요.
반짝이는 건물의 실루엣 뒤로 물드는 석양을 오일파스텔 블렌딩으로 부드럽게 그려 볼까요?

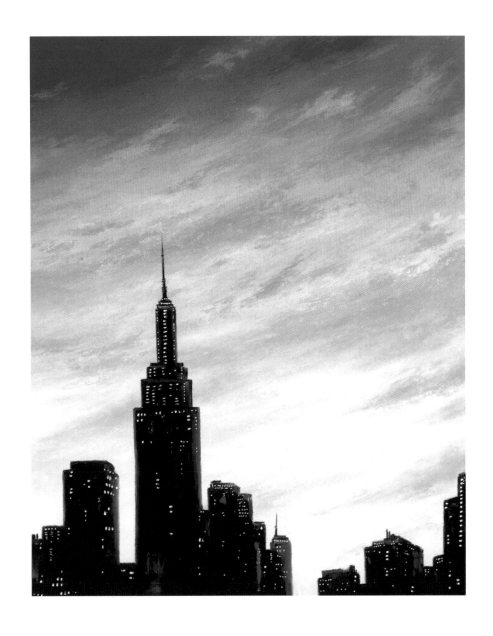

◯ 244	● 240	● 245	● 261	✔ 화이트 펜
243	● 239	● 255	● 248	✔ 블랙 색연필
● 203	● 259	● 214		

Tip. Coloring

1. 도시 풍경 그리기 순서

하늘 배경을 먼저 그린 다음 어두운 건물을 그리는 순서로 진행합니다.

2. 그러데이션 기법으로 노을 표현하기

하늘의 밝은 부분인 아래쪽부터 순차적으로 색을 칠해 주세요. 키친타월을 이용해 배경색을
부드럽게 블렌딩한 다음 배경에 사용한 색으로 주변에 흩어지는 구름을 표현합니다.

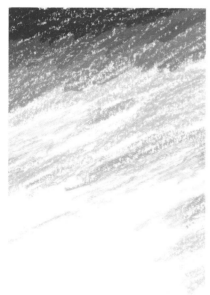 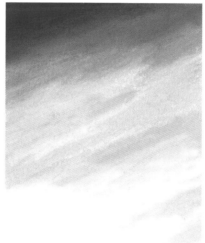 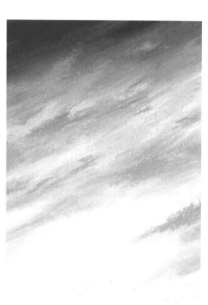

3. 노을 색감이 물든 도시 실루엣 표현하기

● 248

● 259

● 261

도시 실루엣은 검은색인 ● 248번으로 건물을 가득 칠해도 좋지만 ● 259번과 ● 261번을
건물 곳곳에 칠해 노을 색감이 물든 느낌으로 표현해 주세요.

4. 색연필과 펜으로 화려한 도시 분위기 만들기

✔ 블랙
색연필

화이트
펜

오일파스텔로 그리기 힘든 건물 위쪽의 작은 디테일은 블랙 색연필로 그려 주세요. 건물의 불빛은
화이트 펜으로 그려서 화려한 도시의 분위기를 만들어 주세요.

풍경

03

차분한 비 오는 날의 풍경

나무의 잎과 잔디에 떨어지는 빗방울 소리는 언제 들어도 마음이 편안해져요.
단순한 풍경도 비가 내리면 눈으로 오래 담고 싶은 특별한 풍경이 돼요.

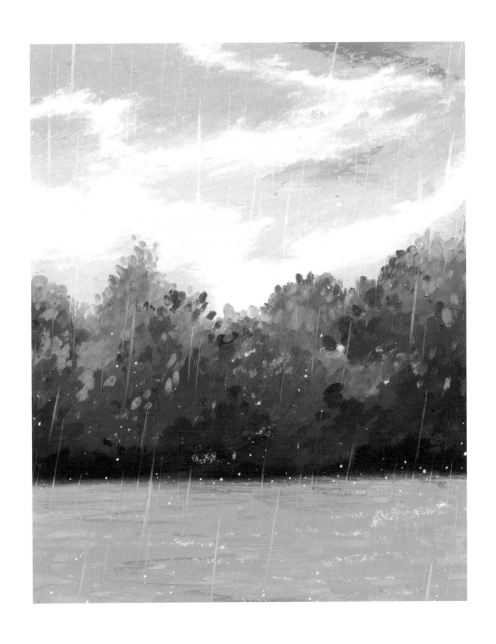

244 239 232 235 246 ✓ 화이트 색연필

243 241 233 249 248 ✓ 화이트 펜

203 242 234 245

 Coloring

1. 비 오는 날의 풍경 그리기 순서

하늘, 들판, 나무의 순서로 밝은 색감을 먼저 칠하고 점점 어두운 색을 칠해 주세요. 배경을 다 그린 후에 비를 그리는 순서로 진행합니다.

2. 다양한 색감으로 들판 그리기

들판은 ● 242번, ● 241번으로 넓게 칠한 다음　249번, ● 203번, ● 232번으로 다양한 터치를 넣어 주세요.

● 242　　● 241　　249

203　　● 232

3. 블렌딩 기법으로 나무 표현하기

나무는 여러 녹색을 블렌딩해서 차분한 색감을 넓게 채운 다음 위쪽에 오일파스텔 터치로 나뭇잎을 표현해 주세요. 아래쪽으로 올수록 어둡게 칠해 명암을 표현하고 마지막에 ● 239번을 포인트 색으로 나뭇잎처럼 칠해 주세요. 진한 배경색이 칠해진 곳에 밝은 색을 올릴 때는 힘을 줘서 칠해 주세요. 녹색이 묻은 상태에서 색을 칠하면 분홍색이 밝게 나오지 않으니 닦으면서 칠해 주세요.

● 239

4. 스크래치 기법으로 빗방울 그리기

화이트 색연필로 스크래치를 내서 비를 표현합니다. 지루하지 않도록 비의 두께와 길이를 다양하게 섞어 주세요. 마지막으로 화이트 펜으로 빗방울을 그려 완성합니다.

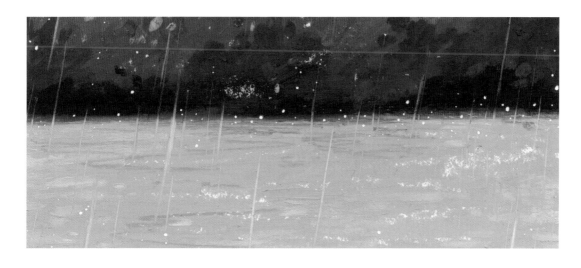

화이트
색연필

화이트
펜

04

몽환적인 바다 풍경

신비로운 색감의 보랏빛으로 물든 바다 풍경을 함께 그려 볼까요?
은은하게 떠있는 초승달이 바다 풍경과 잘 어울려요.

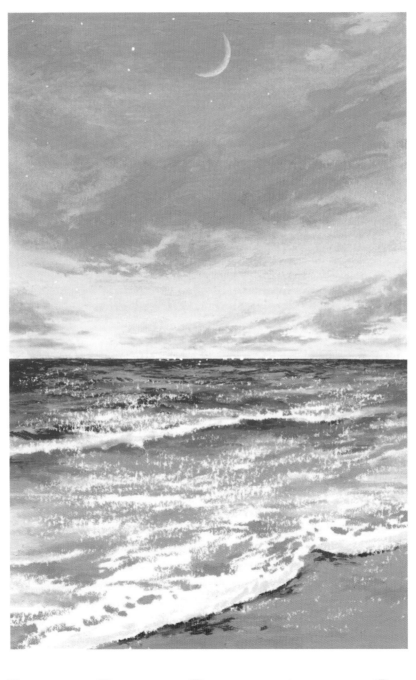

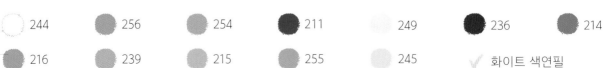

244 256 254 211 249 236 214

216 239 215 255 245 ✓ 화이트 색연필

![Tip!] Coloring

1. 바다 풍경 그리기 순서

하늘을 먼저 그린 다음 마스팅테이프를 바다와 만나는 경계에 붙여서 바다색을 칠하면 라인을
깔끔하게 정리할 수 있습니다.

2. 그러데이션으로 새털 구름 표현하기

○ 244번과 ● 216번을 블렌딩해서 하늘의 밝은 색감을 칠한 다음 ● 254번과 ● 255번으로
하늘 윗부분의 배경을 채워 주세요. 배경을 블렌딩한 다음에는 ● 254번으로 하늘 중심에 큰
구름 덩어리를 그리고　249번,　245번, ● 255번, 215번, ● 216번으로 얇은 새털 구름을
주변에 그려 주세요.

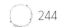 244
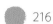 216
 254
 255
 249
 245
 215

풍경

3. 여백으로 하얀 파도 거품 표현하기

바다를 색칠할 때 하얀 파도 거품을 표현하기 위해 여백을 남겨 주세요. 흰색을 나중에 올리는
것보다 종이를 비워 놓으면 더 맑게 표현할 수 있어요.

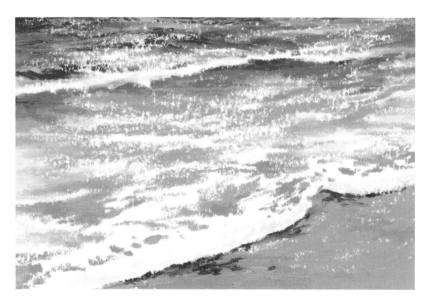

신비로운 호수 풍경

물에 비친 하늘의 모습이 아름다운 밤 호수 풍경을 함께 그려 보아요.
하늘 색감과 어울리는 푸른 나무들이 매력적이에요.

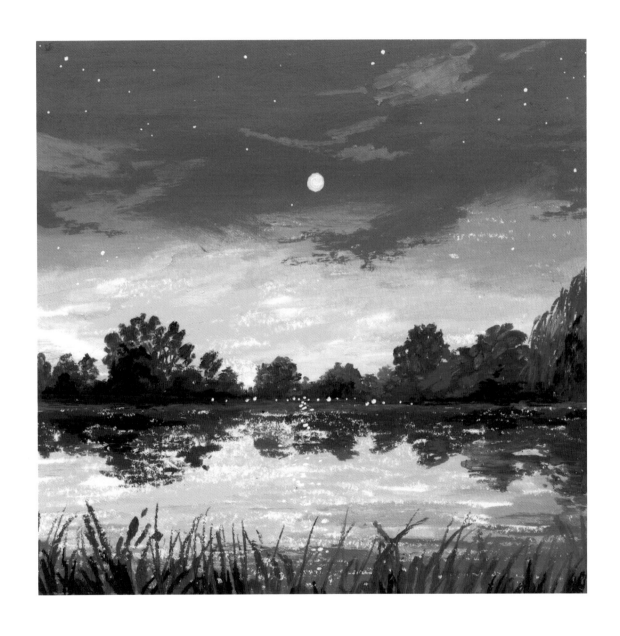

○ 244 　○ 245 　● 261 　● 263 　● 246 　● 248

● 203 　● 217 　● 262 　● 231 　● 219 　✓ 화이트 펜

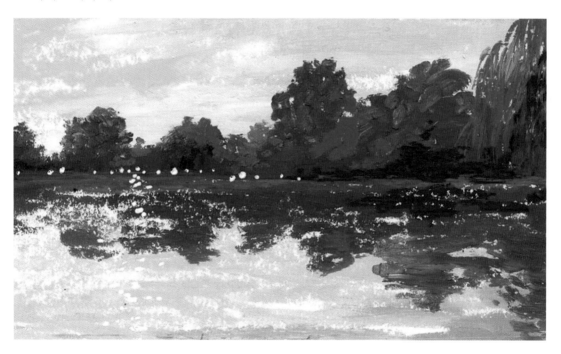 Coloring

1. 호수 풍경 그리기 순서

하늘을 칠할 때 호수에 비치는 모습을 함께 그려 주세요. 나무들을 그린 다음 앞에 있는 풀을 그리는 순서로 진행합니다.

2. 물결에 일렁이는 모습 표현하기

호수에 비치는 반영은 물결이 일렁이는 모습을 표현하기 위해 형태를 또렷하게 그리지 않고 러프하게 그려 주세요.

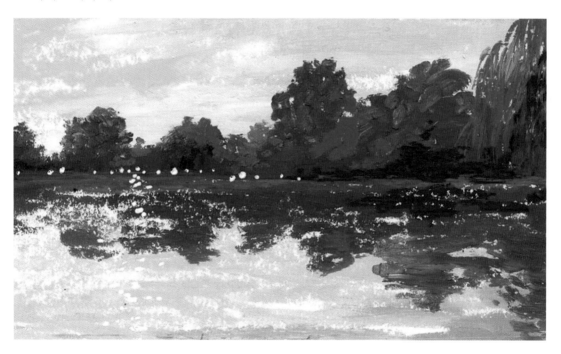

풍경

3. 자연스럽게 풀 표현하기

호수 앞에 있는 풀은 ● 219번, ● 231번, ● 248번을 섞어서 그리고, 얇은 풀은 오일파스텔 뒷면을 이용해서 그려 주세요. 짧은 풀과 긴 풀, 각도와 방향도 다양하게 섞어서 그리면 더 자연스럽게 표현할 수 있습니다.

● 219
● 231
● 248

고요한 창문 풍경

창문을 통해 바라본 풍경은 액자에 담긴 그림 같아 더 특별해 보여요.
저녁 하늘을 바라보며 오늘 하루를 차분하게 마무리해 보세요.

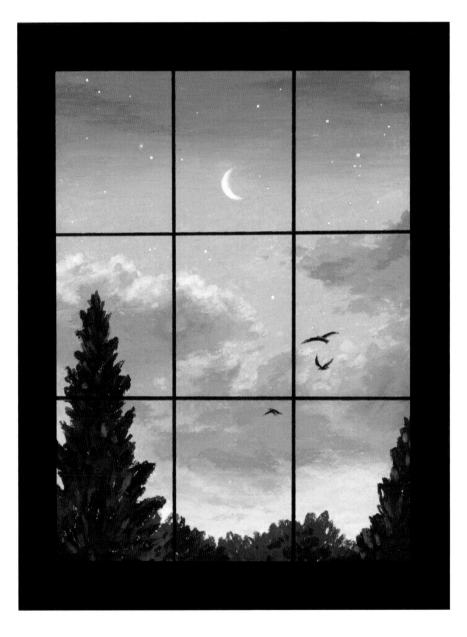

○ 244	● 256	● 234	○ 245	● 247	✔ 화이트 펜
● 240	● 254	● 235	● 246	● 248	✔ 블랙 색연필
● 239	● 233	○ 249	● 270		

Tip! Coloring

1. 창문 풍경 그리기 순서

창문 아래쪽 밝은 하늘부터 위로 진해지는 배경을 그린 다음 구름, 나무, 창문 틀을 그리는 순서로 진행합니다.

2. 다양한 색으로 나무 표현하기

나무는 ● 235번, ● 234번, ● 233번으로 형태를 먼저 칠한 다음 나뭇잎이 뻗어가는 모양으로 작은 터치들을 넣어서 그려 주세요. ● 235번으로 그린 나무는 ● 234번과 ● 270번으로 밝은 색감의 터치를 넣고, ● 234번으로 그린 나무는 ● 235번으로 진한 터치를 넣어 주세요. ● 233번으로 칠한 나무는 ● 234번으로 은은하게 터치를 넣어 마무리합니다.

3. 자를 이용하여 창문 그리기

창문은 자를 이용하여 블랙 색연필로 틀을 그린 다음 ● 248번으로 창문 외곽을 칠한 후에 면봉으로 블렌딩하여 완성합니다.

풍경

Oil pastel

Dessert
디저트

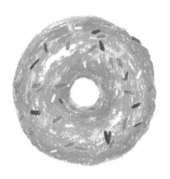

동글동글 체리

하트 모양의 귀여운 체리를 그려 볼까요?
꼭지가 연결된 두 개의 체리를 그리면 더 사랑스러운 모습이에요.

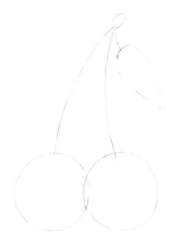

1. 연한 선으로 원 두 개를 겹쳐서 체리의 열매를 그린 후 연결된 꼭지와 잎의 자리를 잡아 주세요.

2. 꼭지가 시작하는 부분을 그리고, 열매의 라인도 하트 모양으로 다듬어 주세요.

3. 진한 선으로 체리의 형태를 완성해 주세요. 잎의 가장자리는 뾰족한 모양으로 그려 주세요.

4. 스케치를 지운 후 ● 208번으로 외곽의 빛을 받는 부분을 남기고 칠해 주세요.

208 242 269 252 236
209 241 232 253 235

5. ● 209번으로 꼭지가 들어간 부분과 오른쪽에 열매의 명암이 잡히는 부분을 진하게 칠해 주세요.

6. ● 241번과 ● 242번으로 자연스럽게 색을 섞어서 꼭지와 잎을 칠해 주세요.

7. ● 269번과 ● 232번으로 꼭지를 덧칠해 입체감을 만들고 잎 안쪽의 결을 그려 묘사해 주세요.

8. 꼭지 끝은 ● 252번, ● 253번, ● 236번으로 그리고, 체리의 어두운 면은 ● 236번과 ● 235번으로 칠해 완성해 주세요.

디저트

 # 납작납작 복숭아

도넛 복숭아, 유에프오 복숭아라고도 불리는 납작 복숭아는 재미있는 모양을 가지고 있어요.
복숭아 껍질의 예쁜 색감을 살려 그려 볼까요?

1. 연한 선으로 타원을 그려 납작 복숭아의 형태를 잡아 주세요.

2. 움푹 들어간 꼭지를 그리고 사선으로 갈라진 모양을 그려 주세요. 외곽 형태를 자연스럽게 굴곡을 넣어 다듬어 주세요.

3. 진한 선으로 납작 복숭아의 형태를 완성해 주세요.

4. 스케치를 지운 후 ● 203번과 ● 240번을 자연스럽게 섞어서 전체적으로 칠해 주세요.

244 240 256 208 238 236

203 239 207 260 253

5. ○244번으로 덧칠해 부드러운 복숭아의 색감을 만들어 주세요.

6. ● 240번과 ● 239번으로 복숭아의 형태를 따라 결을 그려서 입체감을 만들어 주세요.

7. ● 207번, ● 208번, ● 260번으로 껍질의 무늬를 그려 주세요.

8. ● 256번으로 꼭지 주변의 움푹 파여있는 부분을 칠하고 꼭지는 ● 238번, ● 253번, ● 236번으로 칠하면 완성입니다.

디저트

 # 싱그러운 파파야

노란 과육 안에 동그란 씨가 가득 들어있는 파파야는 이국적인 열대 과일이에요.
다양한 색과 질감이 모여 있어 그리기 재미있는 과일입니다.

1. 기준선을 참고하여 파파야의 단면을 연한 선으로
그려 주세요.

2. 왼쪽에 두께를 그리고 단면 안쪽에는 씨가 있는
부분의 자리를 잡아 주세요.

3. 동그란 모양의 씨를 안쪽에 가득 그리고, 스케치를
진한 선으로 완성해 주세요.

4. 스케치를 지운 후 ● 203번으로 노란 과육을 칠해
주세요. 하얀 부분을 남겨서 칠하면 더 생기 있는
느낌을 만들 수 있어요.

● 203	● 240
● 204	● 241

● 269 ● 253 ● 235

● 252 ● 236

5. ● 204번과 ● 240번으로 과육의 진한 색감을 더해 주세요.

6. ● 252번과 ● 253번으로 씨가 들어있는 안쪽 면을 진하게 칠해 주세요.

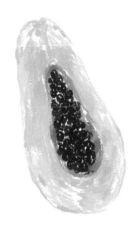

7. 형태가 붙어 보이지 않도록 흰 부분을 남기면서 ● 236번과 ● 235번을 섞어서 씨를 그려 주세요.

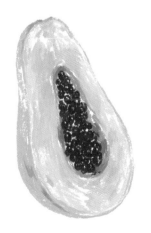

8. ● 241번으로 파파야 껍질을 칠하고 ● 269번으로 테두리를 강조해 주면 완성입니다.

디저트

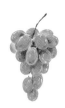

새콤한 청포도

상큼한 녹색으로 싱그러운, 알알이 가득한 청포도는 어려워 보일 수 있지만
한 알씩 재미있게 그려 나가다 보면 어느새 멋지게 완성되어 있을 거예요.

1. 연한 선으로 큰 삼각형을 그려 청포도의 자리를
잡아 주세요. 중심에 선을 그려 줄기를 표현해 주세요.

2. 중심 줄기에서 퍼지도록 타원으로 포도알을 그려
주세요.

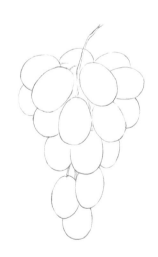

3. 진한 선으로 포도의 형태를 완성해 주세요.

4. ● 242번으로 뒤쪽에 있는 포도알 몇 개를 남기
고 앞쪽 위주로 칠해 주세요. 하이라이트 부분을 남
기며 칠하면 반짝이는 느낌을 만들 수 있습니다.

249 241 232 252 236

242 269

5. ● 241번으로 남아있는 포도알을 칠하고 이전에 칠한 포도알에도 색을 섞어 주세요.

6. ● 269번과 ● 232번으로 포도송이 안쪽에 어두운 부분을 강조해 주세요. 포도알끼리 붙어 보이는 부분에도 진한 색을 칠해 분리해 주세요.

7. 249번으로 하이라이트 부분을 제외하고 포도 알에서 남아있는 흰 부분을 채워 주세요.

8. ● 236번으로 줄기를 그리고 ● 252번으로 덧칠합니다. 포도알에도 ● 252번으로 색을 더해 포도의 색감을 풍성하게 만들어 주면 완성입니다.

디저트

 ## 짭짤한 소금빵

버터의 고소한 풍미와 빵 위에 콕콕 박혀있는 소금의 조화가 매력적인 소금빵은
크로아상을 닮은 귀여운 모양을 가지고 있어요. 잘 구워져 맛있는 냄새가 날 것 같은 소금빵을
함께 그려 보아요.

1. 연한 선으로 소금빵의 큰 형태를 잡아 주세요. 아래는 평평하고 위쪽은 둥그런 모양으로 그려 주세요.

2. 반죽이 접힌 모양으로 4개의 선을 그려 주세요.

3. 진한 선으로 형태를 다듬고 빵 위에는 소금을 그려 완성해 주세요.

4. 스케치를 지운 후 ● 250번으로 빵 아래쪽과 옆 부분을 손에 힘을 빼고 가볍게 칠해 주세요.

 244 　　 250 　　 252 　　 253 　　✓ 화이트 색연필

5. ◯ 244번으로 덧칠해서 부드러운 빵의 색감을
만들어 주세요.

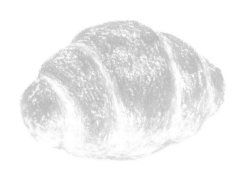

6. 반죽이 접힌 부분과 아래쪽은 남기고, ◯ 250번
으로 빵의 질감을 살려 전체적으로 칠해 주세요.

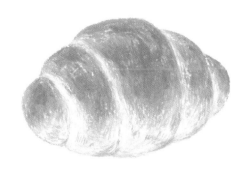

7. ● 252번으로 빵의 윗면이 잘 익은 느낌으로 색을
더해 주세요.

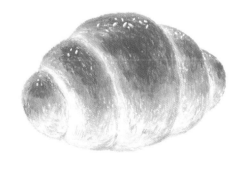

8. ● 253번으로 빵의 가장 잘 익은 부분을 칠하고
화이트 색연필로 소금을 그려서 완성합니다.

디
저
트

 ## 쫀득한 까눌레

까눌레는 프랑스어로 '세로 홈을 판, 주름을 잡은'이라는 뜻을 가지고 있어요.
틀에서 만들어진 재미있는 모양의 까눌레를 겉이 바삭하게 잘 익은 모습으로 그려 볼까요?

1. 연한 선을 아래로, 살짝 넓어지는 원기둥을 그려
까눌레의 큰 형태를 잡아 주세요.

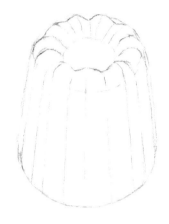

2. 작은 언덕이 원을 따라 모여있는 모양으로 까눌
레의 윗면을 그린 후 윗면의 모양과 이어지는 세로
선을 그려 주세요.

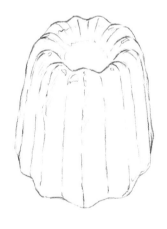

3. 진한 선으로 까눌레의 형태를 완성해 주세요.

4. 스케치를 지운 후 ● 250번으로 윗면의 안쪽을
칠한 후 ● 251번으로 이어서 칠해 주세요.

250 251 252 253 237 236

5. ●252번으로 까눌레의 형태를 전체적으로 그린 후 안쪽을 칠해 주세요. 옆면은 왼쪽만 칠해 꺾여 있는 모양이 나타나게 만들어 주세요.

6. ● 252번과 ● 253번으로 남아있는 부분의 색을 채워 주세요. 흰 부분을 남기면서 칠하면 광택이 나는 표면을 연출할 수 있습니다.

7. ● 237번으로 위쪽과 아래쪽 위주로 덧칠해 주세요.

8. ● 237번과 ● 236번으로 진한 색감을 더해 잘 구워진 까눌레를 완성해 주세요.

 포근한 녹차롤

달콤 쌉쌀한 녹차 시트를 크림에 돌돌 말면 맛있는 녹차 롤 케이크가 완성됩니다.
예쁘게 잘라 잎으로 장식한 녹차롤 한 조각을 그려 볼까요?

1. 연한 선으로 자연스러운 모양의 원을 그린 다음 옆면을 그려 주세요. 위에는 작은 타원을 추가해 주세요.

2. 크림으로 감싸 말아진 모양의 롤케이크의 단면을 그리고, 크림 위에 장식된 잎의 줄기를 그려 주세요.

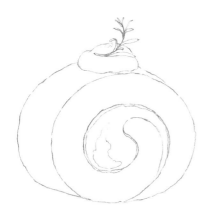

3. 진한 선으로 롤케이크 형태를 다듬고 크림 위에 잎을 그려 스케치를 완성해 주세요.

4. 스케치를 지운 후 ○244번으로 롤케이크 가운데 크림과 위에 올려진 크림을 칠해 주세요. 249번으로 크림의 명암을 잡아 주세요.

5. 242번으로 앞면은 흰 부분이 남게 가볍게 칠하고, 옆면은 진하게 칠해 입체감을 만들어 주세요.

6. 241번으로 앞면과 옆면에 자연스럽게 색이 섞이도록 칠한 다음 232번으로 크림과 만나는 부분을 가볍게 칠해 주세요. 옆면에는 아래쪽을 중심으로 칠한 다음 면봉이나 찰필로 부드럽게 블렌딩해 입체감을 만들어 주세요.

디저트

7. 241번으로 크림 위에 올려진 잎을 그려 주세요. 크림 안쪽에 녹차 색을 추가한 다음 244번으로 크림이 만나는 부분이 번지도록 가볍게 칠해 주세요.

8. 250번으로 위에 올려진 크림 외곽과 잎이 만나는 부분을 가볍게 칠해 주세요. 232번으로 잎의 진한 부분을 칠하고 241번과 섞어서 크림 위에 뿌려진 녹차 가루를 뿌려주면 완성입니다.

 # 부드러운 아이스크림

바삭한 콘 위에 내가 좋아하는 맛의 아이스크림을 올리고 달콤한 시럽과 토핑을 더해 주세요!
달콤함이 넘쳐 기분 좋은 하루를 만들어 줄 거예요.

1. 연한 선으로 원을 그려 아이크림의 위치를 잡은
다음 콘을 그려 주세요.

2. 콘에 격자무늬를 넣어 준 다음 아이스크림은
스쿱으로 떠서 생긴 모양을 자연스럽게 그려 주세요.

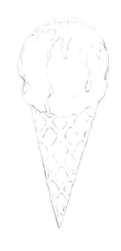

3. 진한 선으로 스케치를 완성해 주세요. 콘의 무늬
안쪽을 부드러운 곡선으로 만들고 아이스크림에는
초코 시럽과 땅콩 토핑을 그려 주세요.

4. 스케치를 지운 후 ⬤ 250번으로 아이스크림 전
체를 칠해 주세요. 흰색과 블렌딩할 예정이니 진하
게 꽉 채우지 않아도 됩니다.

244 251 238 236 235
250 252

5. ○244번을 덧칠해서 부드러운 바닐라 아이스크림의 색을 만들어 주세요.

6. ● 250번으로 시럽 아래와 아이스크림 덩어리 아래쪽의 명암을 잡아 입체감을 만들어 주세요.

7. ●238번과 ●252번으로 아이스크림에 박혀있는 쿠키를 다양한 크기로 그려 주세요.

8. ● 250번으로 콘을 칠해 주세요. 격자무늬는 가볍게 칠하고 무늬 안쪽은 진하게 칠해 주세요.

9. ○244번으로 격자무늬를 덧칠해 ●250번과 색이 섞이도록 블렌딩해 주세요.

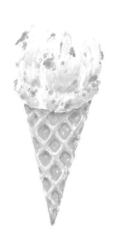

10. ●250번과 ●252번으로 콘의 격자무늬 아래쪽을 덧칠하고 아이스크림과 콘이 만나는 부분을 칠해 입체감을 만들어 주세요.

11. ●251번과 ●252번으로 시럽 위에 있는 땅콩 토핑을 칠해 주세요.

12. ●236번과 ●235번을 섞어서 초코 시럽을 그리면 완성입니다. 시럽이 아래쪽으로 흐르는 부분은, 오일파스텔을 가볍고 얇게 칠해 자연스럽게 표현해 주세요.

봄을 닮은 딸기 케이크

설레는 봄을 기다리며 부드러운 딸기 크림으로 가득한 케이크 한 조각을 그려 볼까요?

딸기와 잘 어울리는 꽃과 열매로 장식해 봄을 닮은 케이크에요.

244	256	209	242	250
203	260	254	241	252
240	207	249	232	253
239	208	화이트 색연필		

Coloring

1. 딸기 케이크 그리기 순서

딸기 케이크의 밝은 부분인 크림, 꽃, 빵을 그린 후 딸기와 열매를 그리는 순서로 진행합니다.

2. 딸기 그리는 과정

 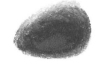

케이크 위에 올라가있는 딸기는 위쪽부터 순서대로 ● 203번, ● 240번, ● 239번으로 색칠합니다. ● 207번과 ● 208번을 딸기 아래쪽에 덧칠한 다음 면봉이나 찰필로 부드럽게 블렌딩해 주세요. ● 209번으로 딸기 아래쪽을 칠한 다음 화이트 색연필로 긁어내서 딸기씨를 표현합니다. ● 241번, ● 242번, ● 232번을 섞어서 딸기의 잎과 꼭지를 그리면 완성입니다.

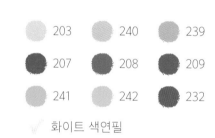

3. 포슬포슬한 질감 표현하기

크림과 빵을 그릴 때, 오일파스텔을 가득 칠하지 않고 종이의 흰 부분을 남기면서 칠해 주세요. 나중에 흰색 오일파스텔이나 색연필, 펜으로 칠하는 것보다 포슬포슬한 질감 표현을 더 잘 나타낼 수 있어요.

디저트

02

달콤한 도넛 파티

신나는 도넛 파티! 종이 가득 먹고 싶은 도넛을 채우면
재미있는 패턴처럼 그림 한 장이 완성될 거예요.

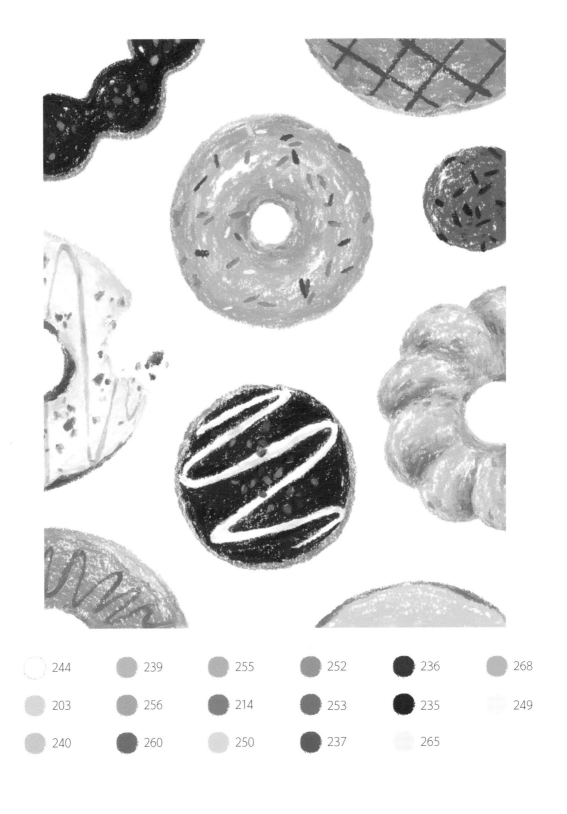

○ 244	● 239	● 255	● 252	● 236	● 268
● 203	● 256	● 214	● 253	● 235	○ 249
● 240	● 260	● 250	● 237	○ 265	

Coloring

1. 도넛 파티 그리기 순서

패턴으로 그린 도넛은 따로 떨어져 있기 때문에, 그리고 싶은 것부터 그려도 좋습니다. 도넛의 색을 먼저 칠한 다음 무늬나 토핑을 그리는 순서로 진행하세요.

2. 알록달록 토핑 그리기

다양한 색의 토핑이 뿌려져 있는 핑크색 도넛을 그릴 때는, 얇고 작은 토핑을 그리기 위해 오일파스텔 뒤쪽의 날카로운 면을 이용해 주세요. 배경색이 칠해져 있는 상태에서 색을 올릴 때는 힘을 주고 진하게 칠해 주어야 합니다.

3. 블렌딩 기법으로 카라멜 도넛 표현하기

왼쪽 중앙에 있는 카라멜 도넛의 바탕색은 ● 250번과 ○ 244번을 블렌딩하여 만들어 주세요.

250

244

4. 하얀 시럽과 초콜릿 표현하기

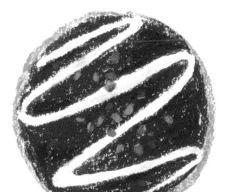

하얀 시럽은 비워두고 주변만 칠해 표현할 수 있어요. 249번으로 얇게 선을 그려 명암을 잡은 후에 초콜릿을 ● 235번과 ● 236번으로 채워 주세요.

249

235

236

여름 한가득 과일 접시

예쁜 그릇에 내가 좋아하는 과일을 가득 담아 보세요.
다양한 색감이 모여 하나의 멋진 그림으로 완성됩니다.

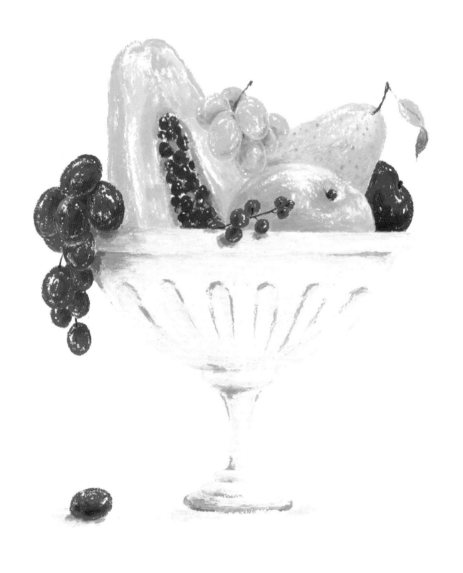

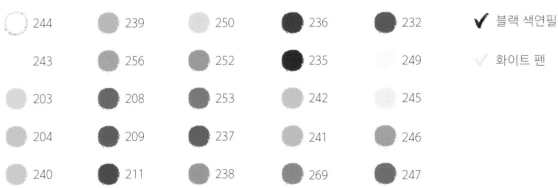

◯ 244	● 239	● 250	● 236	● 232
243	● 256	● 252	● 235	249
● 203	● 208	● 253	● 242	● 245
● 204	● 209	● 237	● 241	● 246
● 240	● 211	● 238	● 269	● 247

✔ 블랙 색연필

✓ 화이트 펜

Tip Coloring

1. 과일 접시 그리기 순서

밝은 그릇을 먼저 채색한 다음 과일을 그리는 순서로 진행해 주세요. 과일을 그릴 때도 밝은 색감의 과일을 먼저 그리고, 색이 진한 과일을 나중에 그리면 색이 번지지 않게 마무리할 수 있습니다.

2. 다양한 색으로 과일 그리기

다양한 과일이 모여 있어 많은 색을 사용합니다. 과일별로 사용한 색상을 참고하여 그려 주세요.

복숭아

244	243	240
239	256	236

서양 배

244	241	232
250	242	238
236	252	

파파야

203	204	240
252	241	236
235		

청포도

241	242	269
232	252	236

적포도

249	209	253
237	211	236
235	✔ 블랙 색연필	

레드커런트

208	209	236
✔ 블랙 색연필		

자두

209	211	235

나른한 오후의 브런치 테이블

도톰하게 구운 팬케이크에 시럽을 가득 부으면 달콤한 브런치 타임이 시작돼요.
시원한 카페라떼와 함께 행복한 시간을 보내 볼까요?

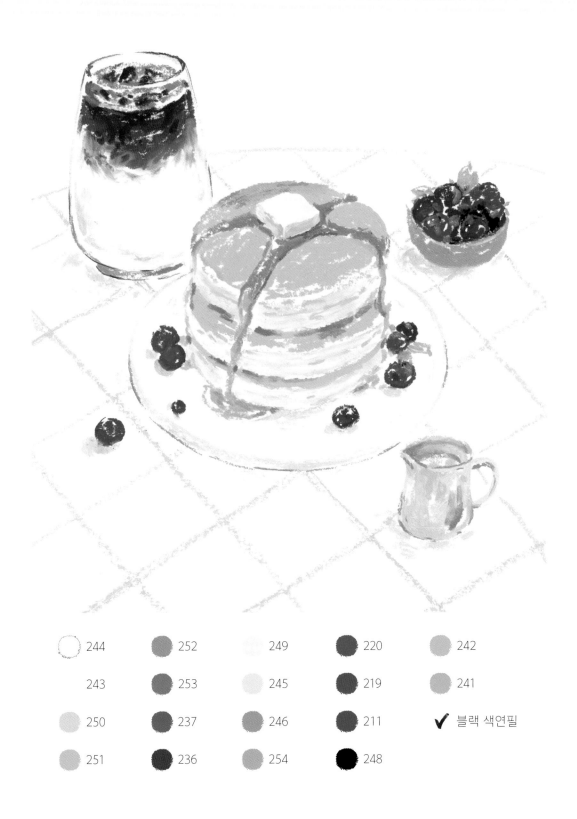

○ 244	● 252	○ 249	● 220	● 242
243	● 253	○ 245	● 219	● 241
● 250	● 237	● 246	● 211	✔ 블랙 색연필
● 251	● 236	● 254	● 248	

 Coloring

1. 브런치 테이블 그리기 순서

중앙에 있는 메인 그릇을 먼저 그린 다음 뒤에 있는 커피를 그리고, 작은 그릇들을 그리는 순서로 진행하면 구도를 안정감 있게 잡을 수 있습니다. 테이블보는 음식을 다 그린 다음 선을 그어 격자무늬로 표현해 주세요.

2. 블렌딩 기법으로 팬케이크 표현하기

팬케이크 옆면의 아이보리 색감을 만들기 위해서 먼저 ● 250번을 먼저 가볍게 칠한 다음 ○ 244번을 덧칠해서 블렌딩해 주세요. 시럽이 반짝거리는 느낌을 만들기 위해, 가득 칠하지 않고 종이의 빈 부분을 남겨 주세요.

3. 유리잔 속 카페라떼 표현하기

유리잔에 든 라떼는 투명한 표현을 위해 음료를 잔에 가득 채우지 않고, 외곽으로 유리잔의 두께를 남겨 주세요. ● 252번으로 커피 윗면을 채색하고, 잔 안에 있는 옆면은 ● 237번으로 칠해 주세요. 아래쪽을 ● 252번로 연결한 다음 ○ 244번으로 블렌딩하면 우유와 에스프레소가 섞이는 라떼 느낌을 만들 수 있어요. 얼음은 ● 236번으로 진하게 그려서 표현합니다. 잔을 그린 후에 블랙 색연필로 라인을 그려 주세요. 연결해서 다 그리는 것보다 끊어서 그리면 투명한 잔 느낌이 더 잘 나타나요.

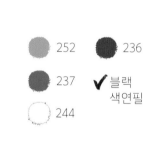

4. 블루베리로 풍성하게 연출하기

블루베리는 ● 220번과 ● 219번으로 칠해 주세요. ● 211번과 ● 248번으로 블루베리의 명암을 살짝 넣어주고, ○ 244번으로 블루베리의 밝은 면을 터치한 다음 ● 241번과 ● 242번으로 잎을 추가해 주세요. 어두운 블루베리들 사이에 초록 잎을 넣으면 그림이 더 화사해 보여요. 팬케이크 옆에도 블루베리를 그리면 더 풍성하게 연출할 수 있어요.

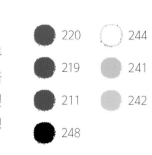

디저트

오늘을 특별하게
오일파스텔

감성을 담은 오일파스텔
아트 드로잉북

2023년 3월 초판 1쇄
2023년 12월 초판 2쇄

지은이 NIA 송지현

기획 김진희
디자인 강소연
펴낸곳 (주)넷마루

주소 08380 서울시 구로구 디지털로33길 27, 삼성IT밸리 806호
전화 02-597-2342 **이메일** contents@netmaru.net
출판등록 제 25100-2018-000009호

ISBN 979-11-982171-2-7 (13650)

풍성한 꽃다발

사랑스러운 꽃패턴

화분 가득한 나무 선반

반짝이는 도시 풍경

차분한 비 오는 날의 풍경

몽환적인 바다 풍경

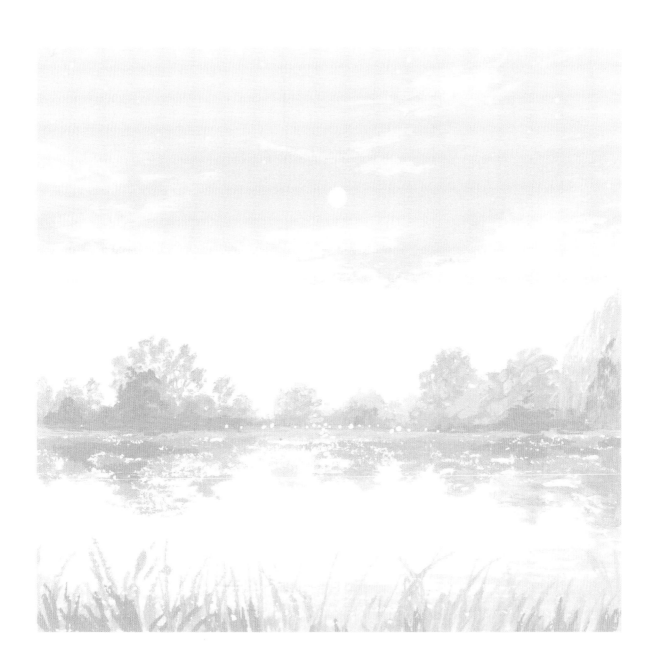

신비로운 호수 풍경

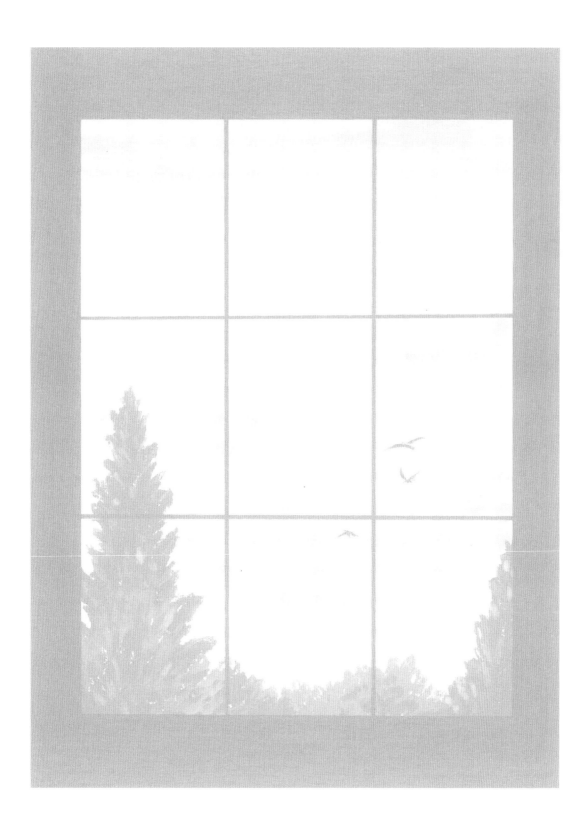

봄을 닮은 딸기 케이크

여름 한가득 과일 접시

나른한 오후의 브런치 테이블